世界名畫家全集

米 勒 J.F.MILLET

何政廣◉主編

藝術家出版社

愛與田園的畫家

米 勒

J.F. MILLET

何政廣●主編

藝術家出版社

目　錄

前言

　　米勒（Jean Francois Millet）是一位偉大的田園畫家。批評家朱里亞・卡萊德在他撰寫的巨著《米勒藝術史》中，指出米勒的作品刻劃出他當時那個時代一般平民的人心和思想，表現了近代思想，是位高貴而不朽的人性畫家。他出身農民，一生描繪農夫的田園生活，筆觸親切而感人。

　　羅曼羅蘭曾撰寫一本《米勒傳》（The Popular Library of Art 叢書之一，一九〇二年在倫敦出版。）當時羅曼羅蘭正在撰寫「偉人傳」，一九〇三年出版《貝多芬傳》，一九〇七年出版《米蓋朗基羅的生涯》。他把米勒也列為英雄之一，因為他認為米勒具有忍耐、愛、勇氣與信念，從事藝術，深具不撓不撓的英雄精神。

　　米勒一生留下作品不多，他從一八四〇年至逝世的三十多年間，所作的油畫約僅八十幅，而且多數是小幅。這並非他對創作缺少熱情和精力，而是他重於思考。每作一畫經常重複思考，這可從他留下的許多素描草稿看出，如〈拾穗〉一畫他就作過許多不同的畫稿（請參閱本書插圖）一位偉大的藝術家，並不在於作品之多寡，只要能有幾幅作品在美術史上留名，也就足以永垂不朽。米勒就是如此，〈播種者〉、〈晚鐘〉和〈拾穗〉就是他在美術史上名垂不朽的傑作。

　　米勒作畫以人物為主，靈感源泉來自日常生活的自然情境與聖經故事。由於對宗教的信仰，常使他的作品在平凡畫面上流露出崇高莊嚴的精神。他的藝術一直在表現生活感情，作畫不僅是造形的問題，更重要的是思想的傳達，這是米勒藝術的精髓，所以他的畫中心思想集中，構圖堅實，描寫單純化，而且具古典主義的象徵性，在另一方面他的畫可說是生活與藝術的交流，他以對人生的感受，形之於繪畫作品中。欣賞米勒的藝術，要從生活與精神兩方面去體驗。

　　本書收錄米勒繪畫及素描，幾乎包括其一生的全部作品。米勒看到農村生活的艱苦，並深入到農民的内心深處，和他們共呼吸同命運。但他也畫出農村生活的另一面——充滿希望和生命律動的溫馨光景。透過他的大量素描和精練的油畫，我們清楚地體認到米勒的真誠、純樸，米勒的藝術語言含蓄而深沈，飽含人生哲理。

寫於藝術家雜誌社

米勒的生涯與藝術

和貧窮搏鬥

「要如何才能賺到房租呢？此外還有比這個更重要的，就是一日三餐都讓孩子們吃飽。」這就是米勒在一八五七年寫的信，收信人是他的好友阿弗列德‧桑雪，這一年他完成了名作〈拾穗〉。

「我們一家只剩下兩三天的薪糧，除此之外沒有任何收入的希望。我的妻子下個月就要生產，可是我身邊卻窮無一物。」這是米勒在一八五九年冬所寫的一段日記，這一年他又完成了名作〈晚鐘〉。

今天米勒的大名幾乎無人不知，即使有人忘掉他的名字，也會記住他的不朽名畫〈拾穗〉、〈晚鐘〉和〈牧羊女〉。然而在米勒六十年的畫家生涯中，卻完全像上面所引用的書信和日記一樣，大部分歲月是生活在不斷的貧窮煎熬中。我們一想就可以知道，貧窮對米勒的威脅還不止於此，飢寒和貧病，經常給他的家庭帶來恐怖與不安，有時死神甚至就等待在他家門口。但是對這位藝術家來說，除了肉體的病痛和死亡之外，還有一件更爲可怕的事，那就是創造力的枯竭和精

人云己云　1839年　油畫　32.5×41cm　日本私人藏

神的墮落。這種真正的恐懼深深侵入他的內心，使他甚至在不自覺的情況下，無形中顯露出藝術家的這種病態。當然，造成這種病態的原因，並非完全出於貧困。

走向飛躍的轉捩點

米勒在妻子經常生病的情況下，養育連年生下的子女，一直忍耐著極度的貧困，幸而經過很多年，他總能抱持著做爲畫家的堅定信念，不因生活的逼迫而低頭。

有一次他遇到了賣畫的好機會，但卻沒有因此而對現實生活低頭。關於這一點，在米勒的傳記裡，是一段有名的逸

讀經台前一幕　1839年　油畫　32×40cm　日本私人藏

事。原來在一八四八年的一天晚上，米勒見到了畫商蕭溫
德。這時有兩個青年正在看一幅畫，這幅畫就是以前米勒賣
給這個畫商的色粉畫，畫的是正在洗澡的裸體婦女，這時青
年裡的一個就問這幅畫的作者是誰，於是另一個青年回答
說：「是一個名叫米勒的畫家，這傢伙專畫裸體女人。」這
種非常刺耳的話，是米勒從未聽過的，因此帶給他極大衝
擊。當時他心裡想：「即使是爲了糊口，如果經常畫這些裸
體女人，也確實是一種極大的恥辱。」於是他趕緊回家對妻
子盧梅爾說：「假如你肯答應，從此以後我就不再畫這種裸
體畫，雖然生活會比以前更苦，但是只有這樣，我的精神才

讀經台前一幕　1840～1841年　水彩　24.2×31.6cm　日本私人藏

會覺得愉快自由，而且更容易實現我以前所計劃很久的美夢。」盧梅爾毫不考慮地回答説：「一切就照你的計劃去做吧！」

　　米勒在藝術上的這種轉變，和他妻子的瞭解、支持丈夫，確實是藝術史上的一大美談。但是經過如此轉變的米勒，生活上的窮困並沒有改善，而且十幾年間一直如此。米勒所住的村莊，既沒有郵局也沒有一個足以信賴的醫生。唯一使他感到安慰的就是他的家靠近寧靜的大森林，這片森林就是法國第二大的楓丹白露森林，因而才能使他的生活充滿了信念，不過他這時仍然靠借貸度日，由於陌生青年的一句

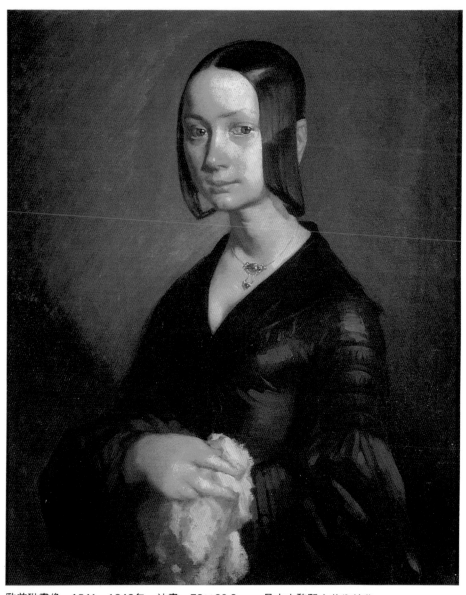

歐普琳畫像　1841～1842年　油畫　73×60.3cm　日本山梨縣立美術館藏

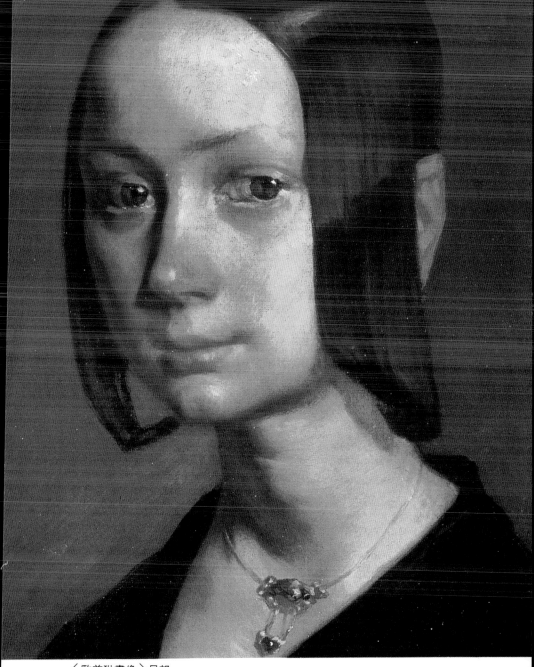

〈歐普琳畫像〉局部

商神把百眼巨人牧神的牛趕向水邊　1840年初　油畫　44.4×65.4cm　洛杉磯市立美術館藏
牧神的家族　1840年中　水彩　41×31cm　日本私人藏（右頁圖）

話，卻給米勒帶來了如此巨大的變化，回味起來確實具有深
意。不過如果稍微研究一下米勒的生活和信條，就知道他的
這種轉變也並非是突然想起來的偶發事件，而是從很久以前
就深自反省，只是經過一再地拖延時日，如今才算獲得決心
實踐的機會。我們的生活裡都有預想不到的波折，如果能突
破波折、勇往邁進、創造未來，說不定就會改變一個人一生
的命運。那麼米勒這次的突破波折向前邁進，對他的一生命
運又將有如何的影響呢？現在就讓我們從頭說起。

從鄉下到巴黎

　　以前法國有個聖哲叫法蘭西斯科，他的心地非常慈悲，

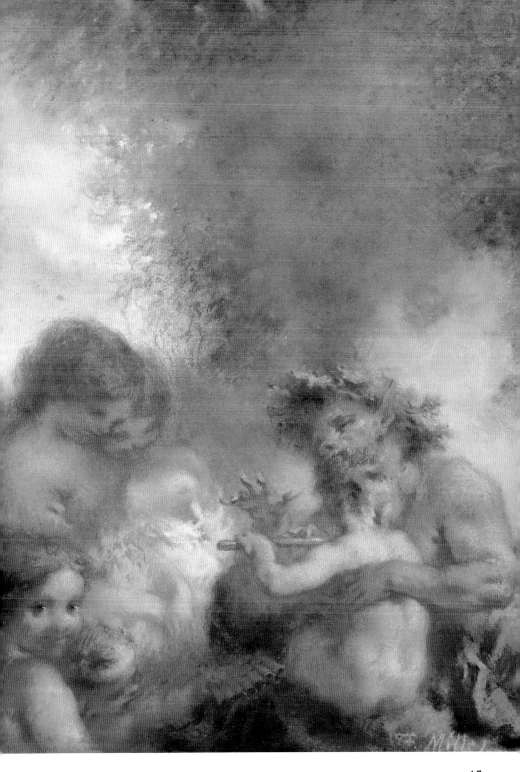

華爾頓像　1841年　油畫　73.3×60.6cm

費爾登夫人畫像　1841年　油畫　73.3×60.6cm　法國私人收藏

亨麗艾達‧費雪小姐　1841年　油畫　99×80cm

（右頁圖）〈亨麗艾達‧費雪小姐〉局部

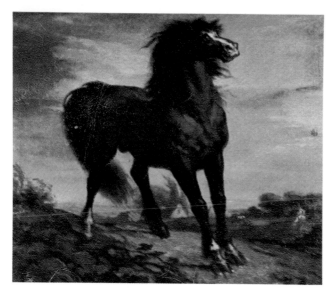

馬　1841年　油畫
166.3×196.8cm

博愛萬物，曾對小鳥傳教。因此當一八一四年米勒誕生在法
國西北的諾曼第半島時，他父親就由於崇拜聖法蘭西斯科，
而給他取名傑恩・法蘭西斯・米勒（Jean Francois Millet,
1814.10.4～1875.1.20）。米勒的家世代務農，他們所住的村
莊叫葛雷維爾，是靠近海岸的一個小農村。葛雷維爾村恰如
他的名字所顯示的是一個土地貧瘠的海岸村莊，因而米勒的
家也很貧窮。米勒的家庭有濃厚的宗教信仰，據他姐姐艾密
麗表示，米勒從少年時代就很穩重，處處顯得和其他孩子不
同，而且從小就顯露了繪畫天才，這一點最惹村子裡人們的
注意。可惜由於他是長子，再加上家裡並不富裕，根本不敢
侈談學畫，一直到十八歲時才實現他學畫的願望。他在家人
的同意下，到了附近的都市瑟堡，跟一位當時小有名氣的新
古典派畫家學畫。到了一八三七年，米勒就榮獲瑟堡市的特
別獎學金，進入藝術之都巴黎深造。

男人肖像　1840年　油畫　116.8×89.5cm

海軍士官的畫像　1845年　油畫　80×63cm　法國 浮翁美術館藏

抱狗的少女　1844～1845年　油畫　65.5×54.5cm　日本私人藏

少女安頓華妮特・佛阿旦小姐　1844～1845年　油畫　98×78cm
日本八王子市村內美術館藏

〈少女安頓華妮特‧佛阿旦小姐〉局部

米勒夫人盧梅爾畫像　1844年　油畫　53×46cm　日本八王子市村內美術館藏

皮爾‧卡丁畫像　1845年　油畫　100×81cm　日本私人藏

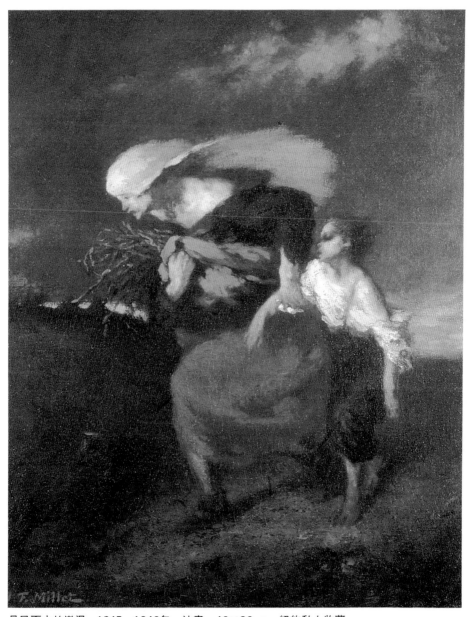

暴風雨中的撤退　1845～1846年　油畫　46×36cm　紐約私人收藏

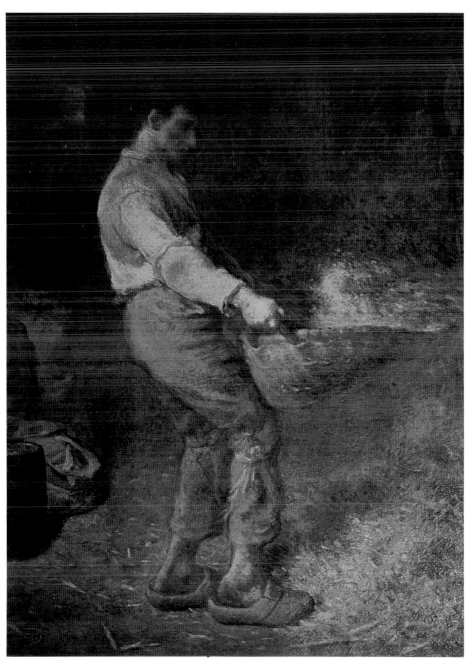

篩穀者　1848年　油畫畫板　79.5×58.5cm　奧塞美術館藏

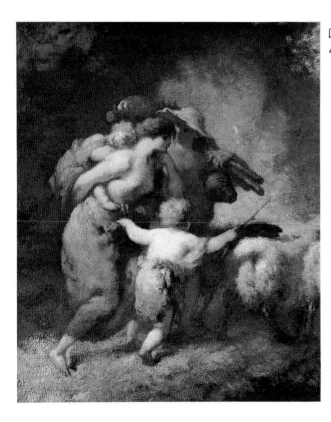

回家的羊群　1846年　油畫
46×38cm　奧賽美術館藏

　　對米勒一生影響最大的人，就是他宗教信仰極爲虔誠的
老祖母，因此當米勒到巴黎時，祖母就叮嚀他說：「假如不
違背神旨，就是死也無妨。」在以後給米勒的信裡，這位老
祖母又再三垂訓：「在你成爲畫家之前，不要忘記你是一個
基督徒，絕對不可接近傷風敗俗的淫亂之事……要爲永恆的
生命畫畫！」不僅米勒祖母的宗教信仰如此虔誠，就是米勒
自己也把聖經稱爲「畫家之書」，因爲他屢次從聖經裡尋找
畫題。米勒這種篤厚的宗教信仰，在十九世紀的藝術界是稀
有的，因而也形成了米勒的獨特性。

　　說起來米勒也真幼稚，由於自己是在鄉下長大，要比一
般人食量大，可是他來到首都巴黎以後，竟然不敢多吃，一

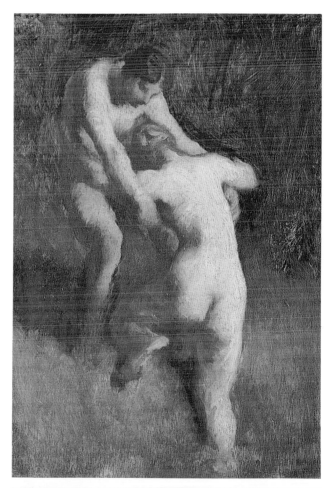

森林湖畔之浴女
1848年　油畫
28×19cm　奧賽美術館藏

斜臥的裸體　油畫
33×41cm　奧賽美術館藏

直餓著肚子，原因是怕吃多了被人笑。還有他從來不敢開口
輕易說話，甚至於連問路都不敢，因此費了好幾天時間，才
找到嚮往已久的羅浮宮美術館。這座美術館是他的良師，也
是他唯一的精神伴侶，他在這裡燃燒起生命的希望，同時也
培養出純樸的心。例如米蓋朗基羅和魯本斯超人的風格與富
有動態的人體描繪，以及柯勒吉奧柔軟性的潤飾，還有蒲桑
的理性畫面構成，這種種都深植於米勒的內心，使他留下深
刻印象。米勒雖然也曾就學於德拉洛修的美術學校，而且顯
示出他是一個不同凡響的素描畫家，但是在學校他並沒有交
到一個知心的畫壇好友，最糟糕的是以前就斷斷續續的瑟堡
市獎學金，到第二年很快就期滿了，而他貧窮的家自然也無
法寄錢給他，如此他就不得不在外自力謀生。首先他把自己
描繪農民生活和聖經的作品，委託朋友馬洛爾到各處找畫商
兜售或寄賣，可惜根本賣不掉。於是他就接受馬洛爾的建議
改變畫風，就是專畫十八世紀法國畫家華鐸和布欣一派的

正午時分　1846～1848　油畫　20.3×31.7cm

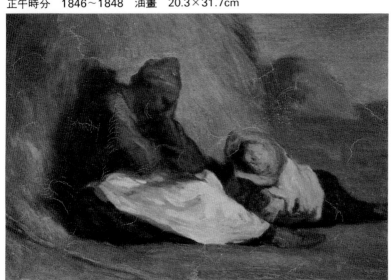

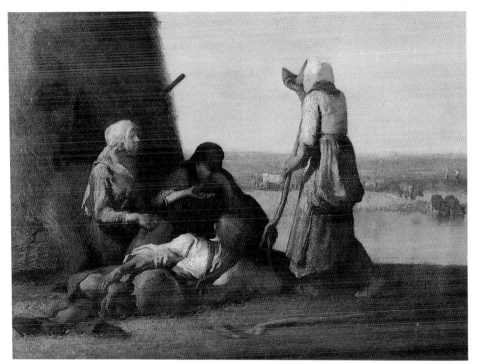

忙裡偷閒的製乾草香　1848年　89×116cm　（此畫曾遭受火災受損而被縮小畫面尺寸）
奧賽美術館藏

畫，因爲這種「洛可可」作風的畫深具迎合都市喜歡華麗的
資產階級的趣味和情調，例如〈音樂課〉、〈讀書的少女〉、
〈戀保姆的大兵〉等作品都是。除此之外，米勒爲了生活，又
不得不畫廣告畫。他這種極度困苦的生活始終沒有轉機，但
是他仍然千方百計尋找出路。一八四〇年他的肖像畫入選沙
龍，以後幾年間又有好幾幅被選中。

　　米勒在瑟堡學畫期間，和一個名叫波莉奴‧維茜尼‧奧
諾的小姐結婚，不幸婚後三年奧諾就一病而死。一年以後的
一八四五年，米勒又在故鄉和一個嫻淑的女郎結婚，這就是
他的續妻卡特麗妮‧盧梅爾。婚後十多年間，一連生下九個
子女，因而使他們的生活陷入長期窮困中。不過獲得嫻淑妻

黛芙妮 和克羅埃　1847年　油畫　50×35.5cm　日本私人藏

巴德和奧菲利亞（伊狄帕斯和其女安提戈涅？）　1846～1848年　油畫　28×22cm
日本私人藏

森林中釣魚的年輕男人與女人　1844～1848年　油畫　23×35cm　日本私人藏

子的米勒，一方面能獲得某種程度的安全感，同時也可放心
去畫自己所願意畫的作品。

革命挫折及其影響

　　到了一八四八年二月，巴黎的勞工和知識階級發動了革
命。以前的沙龍乃是保守而偏見的衛城，這一年卻為要求自
由的畫家舉辦了不審查的畫展，其中德拉克勞送展油畫十
幅，而米勒也推出〈被囚禁在巴比倫的猶太人〉和〈農人〉參
展，特別是後面的這幅作品最惹人注意，原因是當米勒搬來
藝術村巴比松之前，他早就公開展出以農民為主題的畫，而
且獲得社會人士一致好評。這時革命政府發出布告懸賞徵求
宣揚共和國的畫，結果杜米埃和米勒也都參加應徵。不料到
了同年六月，巴黎又發生了反革命暴動，米勒也參加了羅雪
爾街的防衛戰，可是由於這場戰鬥血腥遍地，他就很痛心地

母與子　1846～1850年　油畫　49.5×38cm　美國丹佛美術館藏

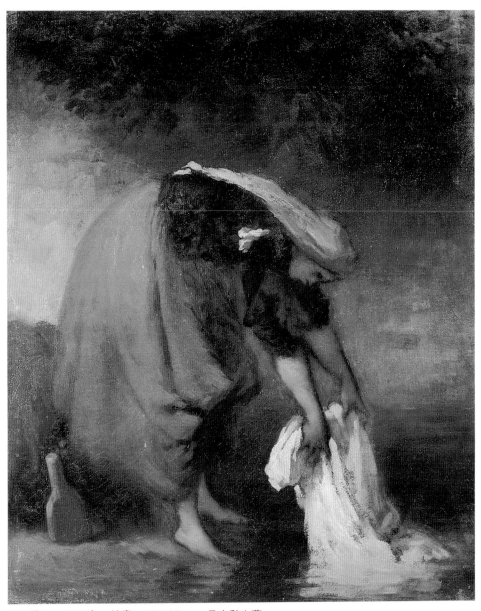

浣衣婦人　1847年　油畫　46×37cm　日本私人藏

酣睡的收割者全家　1847～1848年　油畫　45.7×38.1cm　日本私人藏

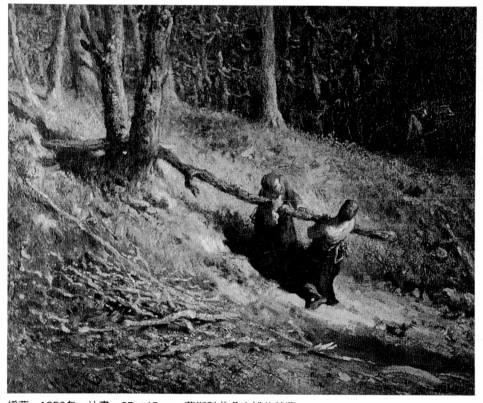

採薪　1850年　油畫　37×45cm　莫斯科普希金博物館藏

逃出戰鬥行列。

　　結果革命失敗了，使十九世紀前半葉昂揚一時的自由主義，在這裡不得不遭受慘重的打擊。雖然這次革命最後慘敗，不過就十九世紀的革命思想與全體文化來說，規模最大而又殘存持續性影響的，恐怕只有這次的二月革命了。例如，至少在藝術方面，和社會的連帶感斷絕，而形成了藝術至上主義的新觀念。從此以後，所有的新藝術運動，都成爲反體制性的多餘東西，關於可疑和新潮東西的非難，當初就成爲不可避免之事。

　　一八四九年，米勒搬家到巴比松村，這是距巴黎六十公

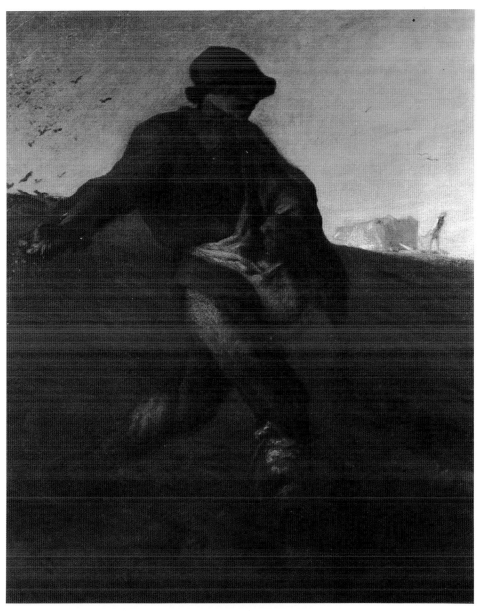

播種者　1850年　油畫　101×82.5cm　美國波士頓美術館藏

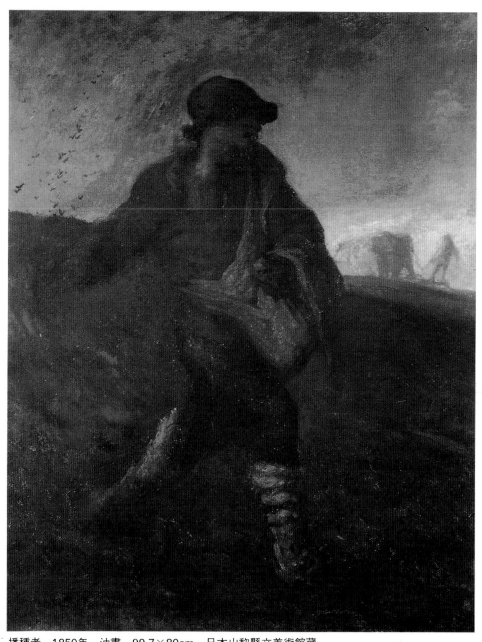

播種者　1850年　油畫　99.7×80cm　日本山梨縣立美術館藏

黛芙妮與克勞埃　1845 年　油畫　87.5 × 65.4cm　日本山梨縣立美術館藏

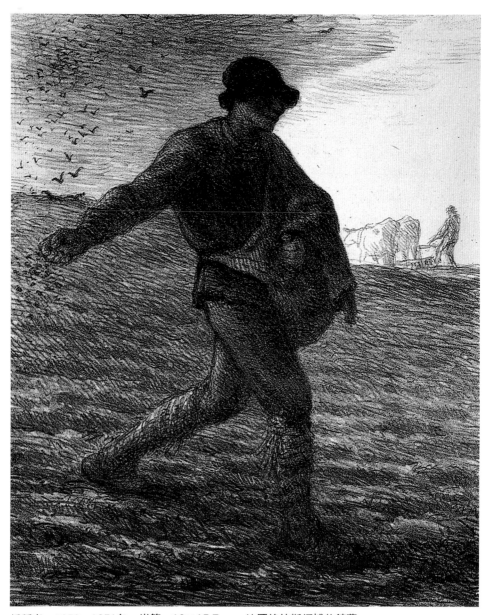

播種者 1850～1851年 炭筆 19×15.7cm 法國格拉斯柯博物館藏

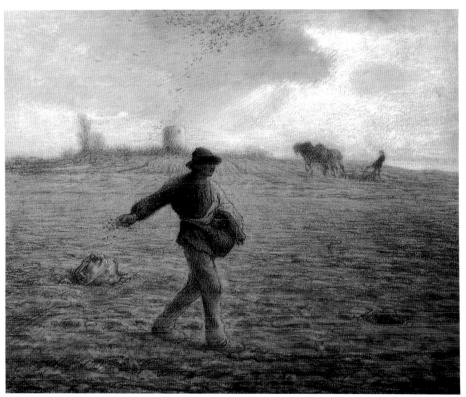

播種者　1865～1866年　炭筆、粉彩　36×43cm　日本大阪鑽石鑲嵌公司藏

里的藝術家住宅區，從此他開始描繪渴望已久的農民生活。造成他這種藝術風格轉變的關鍵，就是當初在蕭溫德畫店批評他裸體畫青年的話。可是關於他自己的願望，他雖然不是絕對革命派，不過也可以舉出他沒有和社會協調意欲的理由。

　　無論如何，米勒這種充滿了貧困的新生活，就他的藝術而言，確實是一轉捩點。一八五〇年米勒畫〈播種〉，五五年畫〈接木〉，五七年畫〈拾穗〉，五九年畫〈晚鐘〉，六三年畫〈持鍬的男人〉，六四年畫〈春〉、〈牧羊女〉等代表性作品，在以後又陸續有其他作品產生。不過這些作品在當時究竟獲得了如何的評價，確是一個非常有趣的問題。例如以隆起大地為背景的〈播種〉，一方面誇張上流階級對貧民階級的專橫，

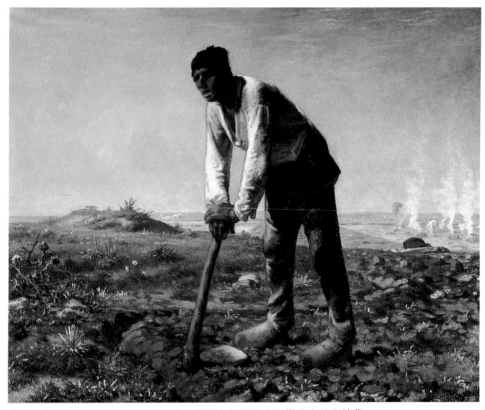

持鍬的男人　1860～1862年　油畫　美國加州馬里布保羅蓋帝美術館藏

藉以加重由危機思想宣傳所造成的憤激，另一方面又出乎米
勒的意料產生了稱讚他的反響。

描繪眞實的狀態

　　就連〈持鍬的男人〉在這一點上也相同。

　　就農民來說，不論是十七世紀還是十九世紀仍然沒有像
都市人那種生活的排場和應酬。農夫連一日的休閒都很難
得，他們必須不斷和大地搏鬥。而米勒就準備描寫農民的艱
苦生活，特別是描寫他們生活中僅有的休閒，希望把他們的
苦與樂等一切有價值的東西告訴世人，可惜那些看到拿著鐵
鍬昂然而立農夫姿態的人，並不能從畫面感受到任何感情上

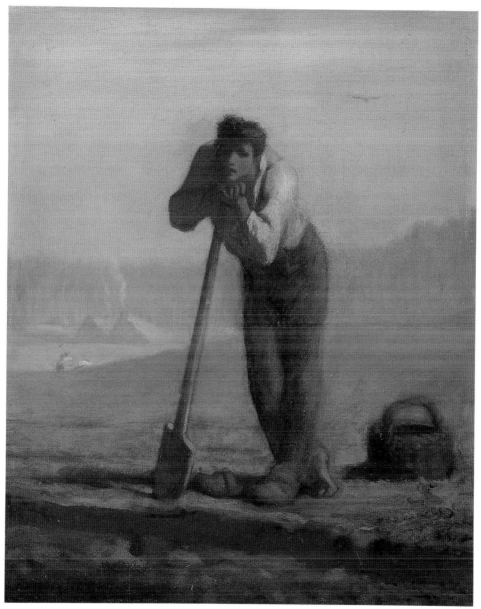

依鍬而立的男子　1850年　油畫　41.2×33.6cm　日本私人藏

鋸木　油畫　57.2 × 81.3cm　倫敦維多利亞・阿伯特美術館藏

的衝擊。就因爲人們的反應和米勒的意圖相左，大家對他作品的批判自然毀譽參半。

　　米勒筆下的農夫面孔絕對不是明快的，同時也不像希臘羅馬那樣的繪畫具有均衡的理想美，但是對於描寫疲憊不堪和休息時一瞬間的辛苦形影，卻都能洋溢著前所未有的美感和豪壯性與崇高性，可以說是代表米勒卓越一面的傑作。這種傾向，在他的素描裡，隨時都可以得到實證。

　　米勒的素描固然並不太有名，可能是師法他最崇拜的米蓋朗基羅，他那種流暢的線描技法證明了他是十九世紀卓越的素描家之一。就連一八五五和一八五六兩年他所學會的銅版畫，也充分發揮了這種素描精神。

　　〈拾穗〉、〈晚鐘〉、〈牧羊女〉等畫，都是人們最欣賞最喜

拾薪的人　1850～1851年　油畫　38.1×45.7cm　美國佛羅里達棕櫚灘諾頓藝廊藏

愛的作品，這些畫都徹底實現了米勒的理想。在這裡所表現
的純樸崇敬世界，不是跟大地鬥爭，而是充滿了與大地的調
和感。當米勒少年時代有一天在故鄉諾曼第海邊，他看見浮
沈在海波裡的夕陽，他父親就恭恭敬敬面對夕陽摘下帽子，
然後對他說：「法蘭西斯呀，這夕陽就是神啊！」這句話米
勒終生不敢稍忘。這種自然與神一體化的觀念，在東方人看
來固然不覺得新奇，可是就基督教社會來說，就一定會被人
指爲「近乎異端」了，不過這也算是浪漫主義一個徵兆。在
米勒以農村爲題材的作品裡不僅刻劃出農民的現實生活，而
且也把這種浪漫主義融合在農民的生活中，這種風格在上面

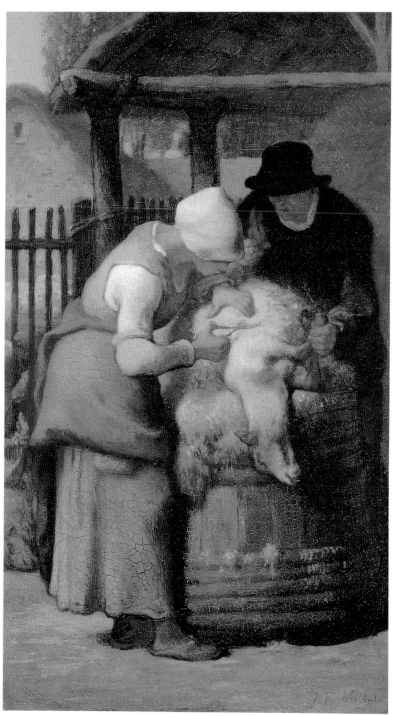

剪羊毛的女人
1852～1853年
油畫
40.7×24.8cm
美國波士頓美術
館藏

砍柴者　1850～1851年　油畫　39.8×31.8cm　美國印弟安那蒙西波爾州立大學美術館藏

出外工作的人們　1850～1851年　油畫　55.5×46cm　法國格拉斯柯博物館藏

施肥的農夫　1851年　油畫　37.5×56cm　日本丸龜市丸龜美術館藏

所列舉的作品中最爲明顯。喜歡讀華吉爾和聖經與彌爾頓作品的米勒，他的浪漫主義在一八六七年巴黎萬國博覽會裡獲得極大好評。其實就在這稍前，人們就已經對米勒的作品開始注意，經常向他訂畫。如此一來，晚年的米勒逐漸獲得了光榮的成功，一八七五年在幸福的生活中去世，享年六十一歲。他的作品，在他死後都身價百倍。例如〈晚鐘〉，一八六〇年時僅僅賣了七十二磅，到一八八一年就價值六千四百鎊，一八八九年更暴漲到二萬一千二百鎊，最後竟突破三萬二千鎊的大關。死後作品如此值錢，九泉之下的米勒也該瞑目了。

米勒最著名的傑作──晚鐘

秋陽剛剛沉落在遠方的地平線下，落日餘暉映照滿天，

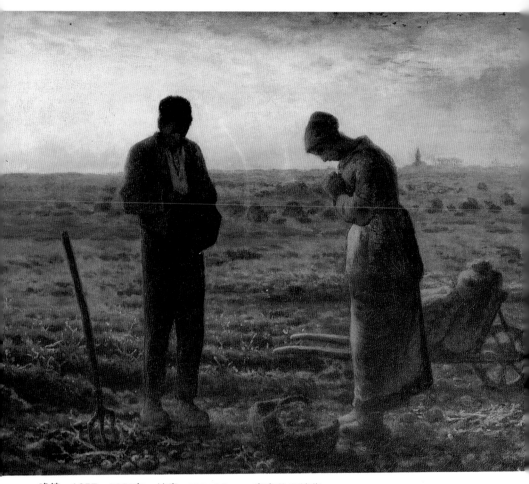

晚鐘　1857～1859年　油畫　55×66cm　奧賽美術館藏

　遼闊的田野和天際，呈現一片夕陽的金黃光彩，在田野忙著
收穫的一對辛勤的青年農民夫婦，男的還在田地裡掘馬鈴
薯，女的則把掘出的馬鈴薯用籃子盛著裝在褐色的麻袋裡，
擺在手推車上，準備步上歸途。
　　這是遠離村里的空曠田野。在這餘暉散金，暮色蒼茫之
際，村裡的教堂響起晚禱的鐘聲。緩慢悅耳的鐘聲，劃過寧
靜的空間，越過遙遠的田原，傳到這對農民夫婦的耳中，於

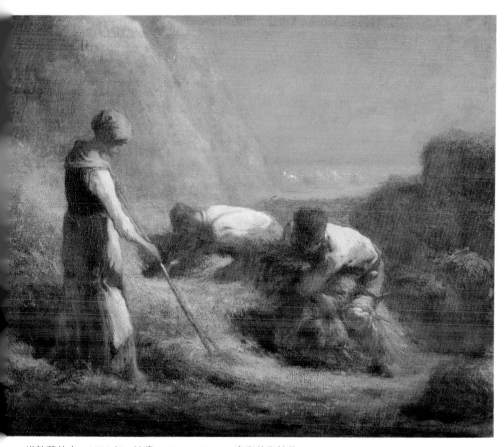

堆乾草的人　1850 年　油畫　54.5×65cm　奧賽美術館藏

是他們立刻停止工作，放下鋤頭、籃子，男的脫下帽子，女的低頭雙手在胸前合十，於黃昏的聖鐘中，作虔誠的祈禱。

　米勒的這幅畫，洋溢著濃厚的宗教氣氛。金黃的落日餘暉，照在農婦手套和圍裙邊，手推車馬鈴薯的袋上，以及田畦上。遠方有一堆堆的乾草堆，點綴在廣漠的田野上，有如一座座小山丘。地平線的右方可以看見突出的一個尖聳的建築物，那是村裡的教堂，晚禱的鐘聲，就從這裡發出。整幅畫面的氣氛，使人彷彿覺察有真實的鐘聲在耳邊迴響。

　米勒對最早看到這幅畫的親友說：

「這是晚禱的鐘聲。」然後他又加上一句：

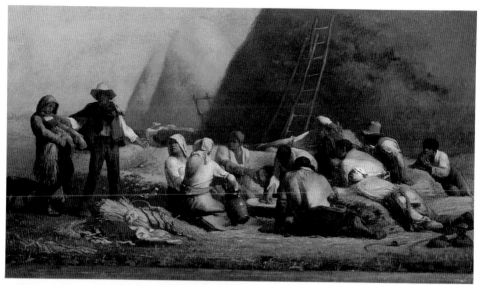

收穫中的小憩　1851-1853 年　油畫　67.4 × 119.8cm　美國波士頓美術館藏

吉塞附近有栗樹的小徑　1868年　粉彩　42.5×53.5cm　日本私人藏

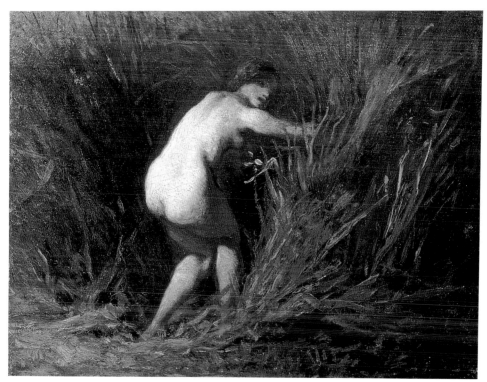

蘆葦中的寧芙　1850年　油畫　18.5×24.5cm　日本私人藏

「你可以聽到這個鐘聲。」

　　米勒喜愛在黃昏時分出外散步，田野的暮色對他來說，具有不可思議的魅力，給他許多神祕的靈感。他往往在散步途中，停下來作速寫，然後把速寫的畫稿加以整理，構成完整的油畫作品。

　　米勒所畫的人物，幾乎都是動態的，手腳都在忙碌的工作。只有〈晚鐘〉裡的人物是靜態的，停下工作在靜靜地默禱。很顯然的，米勒已在這幅畫中，注入了他的宗教信仰，而將畫面內容予以聖化。

　　〈晚鐘〉是米勒在一八七五年所畫的一幅油畫。米勒逝世

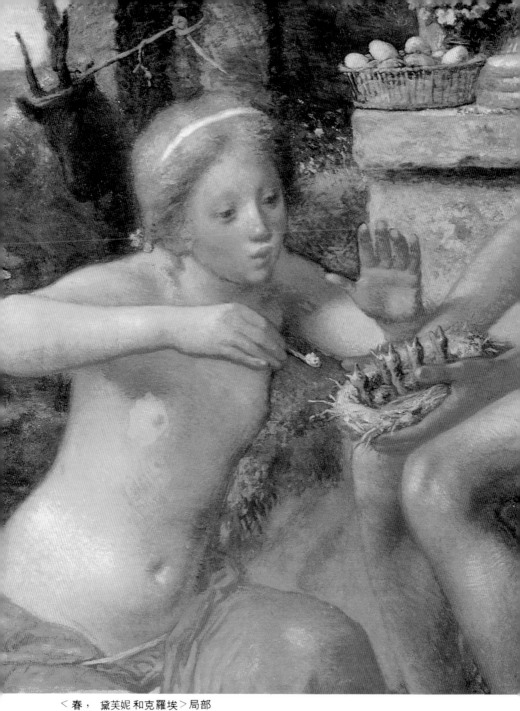

<春， 黛芙妮 和克羅埃＞局部

（右頁圖）春， 黛芙妮 和克羅埃 1864～1865年 油畫 231.5×131.5cm
日本東京國立 西洋美術館（ 松方收藏）

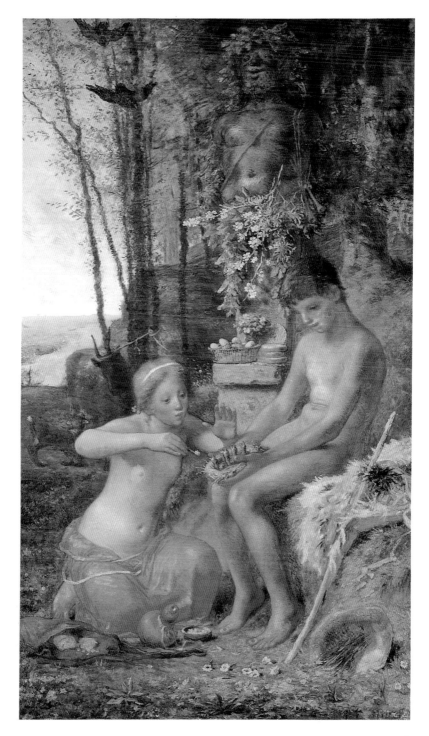

餵小雞的女人　1851～1853年　油畫　73×53.3cm　日本私人收藏

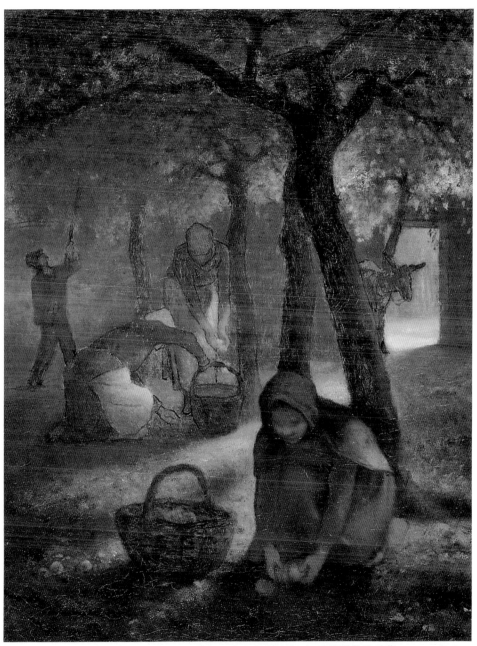

四季：秋，採蘋果　1851～1853年　油畫　39.3×30.5cm　紐約雅諾美術館藏

四季：春，葡萄園　1852～1853年　油畫　37.6×29.6cm　美國波士頓美術館藏

揹柴的女人　1852～1853年　油畫　37.5×29.5cm　聖彼得堡艾米塔吉博物館藏

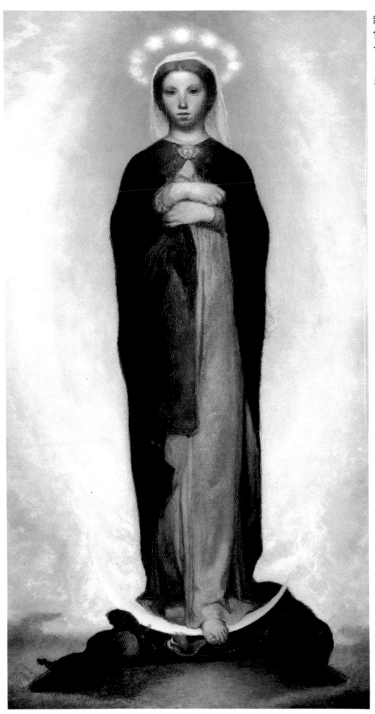

無原罪的聖母
1858年　油畫
79×45cm
日本都留市相川工業
株式會社藏

在牛旁草地上打毛衣的女人　1853~1855年　油畫　27×21.9cm　日本私人藏

十四年後的七月一日，史克利達家族所收藏的繪畫舉行公開拍賣。這一次的拍賣，名聞遐邇，廣受歐美收藏家注意，因為拍賣的藝術品中，包括畫聖米勒傑作中的傑作——著名的〈晚鐘〉。

〈晚鐘〉的著名，與它數度被人轉讓有點關聯。原來這幅畫為史克利達所收藏時就有一段故事。

〈晚鐘〉這幅畫完成時，米勒自己就很有自信的認為是一幅傑作。這幅畫最初脫手的時候，他希望能賣二千法郎，但在當時很難有買主。在畫商史杜班的經手下，這幅〈晚鐘〉以七十二英鎊賣給一位比利時男爵巴普柳，後來又轉讓給比利時駐法公使。這位公使以〈晚鐘〉與畫商史杜班交換米勒的另一幅畫〈牧羊女〉。於是〈晚鐘〉又落在史杜班之手。不久他又賣給卡布埃，卡布埃又賣給杜朗‧里艾爾。此時〈晚鐘〉的價格，已高達三萬法郎。

德法戰爭的時候，杜朗‧里艾爾將這幅畫帶到英國，在倫敦的一家美術店陳列，等待買主。一直掛了將近一年才被一位紳士以八百英鎊買下帶回巴黎。一八八一年，史克利達用六千四百英鎊買入此畫，又以八千英鎊脫手，這次為布迪購下。過了幾年，史克利達再度購回此畫，價格已升至一萬二千英鎊。在這個時候，美國的富豪洛克斐勒，向史克利達商量，希望能以二萬英鎊轉讓給他。但是史克利達不忍脫手。後來，史克利達家族以拍賣方式公開拍賣這幅畫。

七月一日，拍賣的日子來到時，場內場外擠滿羣眾，美國華盛頓美術館和其他收藏家，以及法國主管美術的官方代表安德內‧布魯斯都參加這次拍賣會。拍賣價格不斷高昇，喊價達到四十五萬一千法郎時，只剩下一個美國的代表和一個法國的代表布魯斯。在拍賣中，另一個美國代表亞普爾趕搭特別列車到巴黎，兩個美國人合作，聲勢更加壯大，然後

死與樵夫　1859年　油畫　80×100cm　哥本哈根國立美術館藏

　　法國的布魯斯也不輕易放棄，因為法國有意把這件國寶留在國內，因此拍賣競爭極為熱烈，形成一場白熱戰。

　　「五十萬四千法郎！」

　　布魯斯喊出這個價格。美國代表躊躇不定，突然有人高喊「法國萬歲」。但是同時美國代表喊出：

　　「五十萬五千法郎！」

　　布魯斯立刻又喊出：

「五十萬六千法郎！」

最後還是布魯斯勝利，這幅畫也終能留在法國。這項消息，立刻傳遍整個巴黎市，許多市民聽到這個消息均興奮不已。米勒的這幅〈晚鐘〉立刻被大家公認為是「國寶」。這是拍賣場從未有過的現象。

不過，布魯斯雖然在拍賣場贏得勝利，法國政府卻拿不出錢來買這幅畫，結果〈晚鐘〉還是落在美國人的手中。

〈晚鐘〉運到美國時，被課稅金七千英鎊，從秋初到冬末在美國巡迴展覽六個月，激起了無數的讚賞，因為米勒的這幅畫，引起了美國大眾對開拓時代田園生活的美好回憶。

後來，這幅畫又被法國人喬治以三萬二千英鎊（約合八十萬七千法郎）買回來，並且把這幅名畫捐贈給法國的羅浮宮美術館，終於使這幅畫永遠留在米勒的祖國──法國，放出永恆的光彩。

〈八月拾穗者〉習作　素描　1850～1852年　13×20.6cm　日本私人藏

描繪田園生活最成功的代表作品——拾穗

〈拾穗〉與〈晚鐘〉、〈牧羊女〉同爲米勒最著名的代表作。
〈牧羊女〉描繪一位孤立的少女，〈晚鐘〉畫兩位相對的青年農
民夫婦，〈拾穗〉所表現的則是三位農村婦女。這三位農村婦
女穿著粗厚樸實的衣裙，正在收割後的麥田俯身拾取落在田
地上的麥穗。三位婦女的造形，正與遠景隆起的麥草堆和馬
車遙遙呼應，使畫面產生一種律動美。右方婦女的頭與地平
線交叉，主題與背景緊密的結合在一起。

據專家的研究，這三位拾穗的農家婦女，可能是祖母、
母親和女兒。右方站得較高一手扶著膝蓋者是祖母，中間的
是母親，她最耐勞苦，拾得最多麥穗，袋子裝著重重的麥穗
垂在前方，左側的是一位年輕的農家女，因此被推測爲這位
母親的女兒，戴著藍色頭巾，遮著頸部使她不致被陽光曬
黑，她俯身拾穗的動作很敏捷，右手拾起麥穗，又馬上由左
手拿到背後，這種動作的姿態顯得非常優美。

拾穗　1856年　18.9×25.3cm　法國格拉斯柯博物館藏

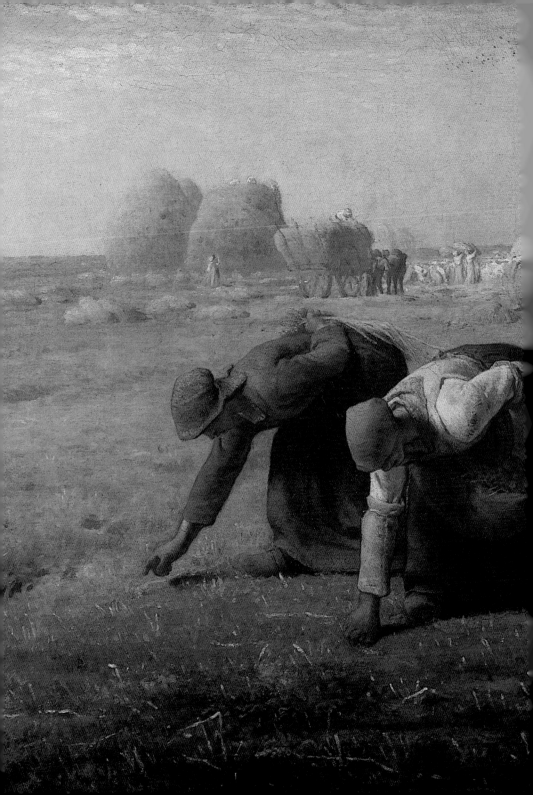

拾穗
1857年
油畫
83.5×111cm
奧賽美術館藏

牛與農婦　1859年　油畫　75×93cm
法國布雷斯博物館藏（右頁圖）

母與子　1857年　　油畫畫板
奧賽美術館藏　　29×20.5cm

　　在秋收後的田野，到別人的麥田裡拾取落穗，是過去農村裡常見的景象。據說這種風俗，在今天的法國農村裡尚可見到。麥田的主人，允許一些兒童和婦女到收割後的田野拾取麥穗，相傳這種習慣，是古代的希伯萊人傳下來的，他們以嚴肅的宗教情懷來解釋這件事，大意是說：「你的農場在收穫時，不可拒絕拾穗者，應該自由地讓貧苦的人拾取落穗，讓孤兒、寡婦拾取落穗，主是你的神，祂會使你的農地得到豐收。」因此法國農村流傳一種風俗，假若拒絕拾穗者進入田地，那麼在明年必定遭受歉收的惡運。從另一個角度來看，把掉落在田地上的麥穗，一串串地撿拾起來，這種辛勤的工作，也是一種不暴殄天物的勤儉美德。

　　米勒的這幅畫，一八五七年首次在巴黎的沙龍公開展

　覽，後來被珍藏在巴黎的羅浮宮美術館，一百多年來，這幅
名畫一直受到人們的喜愛。

　　這幅畫與米勒的其他作品作比較，在構圖上有一個最顯
著的不同之處——即前景的人物，都在遠景的地平線以下，
不像〈晚鐘〉或〈牧羊女〉中的人物超越地平線。同時遠景的麥
草堆、馬車、收穫的農夫和農家，也都畫得很清楚。整幅畫
面的景物，由大而小，由近而遠，把農村秋收的景象，描繪
得充滿詩情畫意，樸實而動人，是一幅典型的寫實作品。在
十九世紀繪畫史上，米勒有「寫實主義的先驅」之譽。

　　從這幅畫和他的許多以農民生活爲題材的繪畫，我們可
以看出他對農民生活的深刻認識以及對田園生活的熱愛。也
因此，他被稱爲「田園畫家」。細細欣賞他的這幅〈拾穗〉，

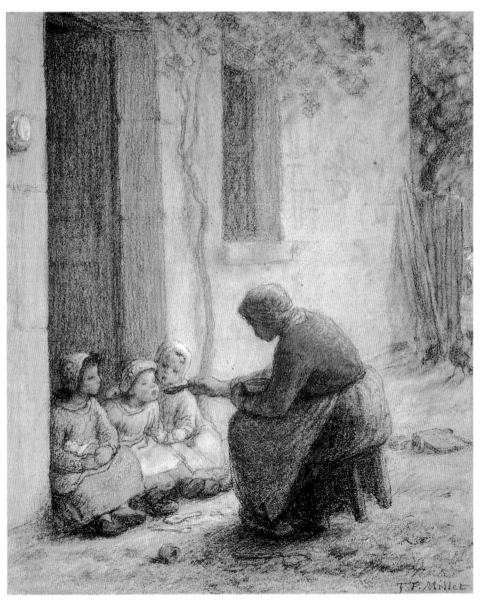

餵小孩的農婦　1859年　炭筆、粉蠟筆　33×27.5cm　日本私人藏

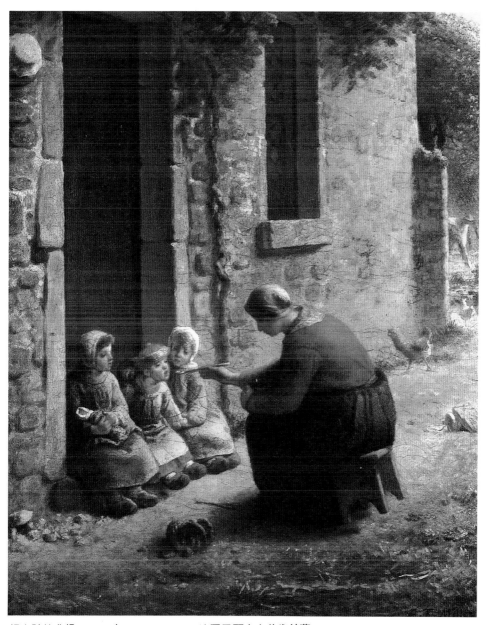

餵小孩的農婦　1860年　74×60cm　法國里爾市立美術館藏

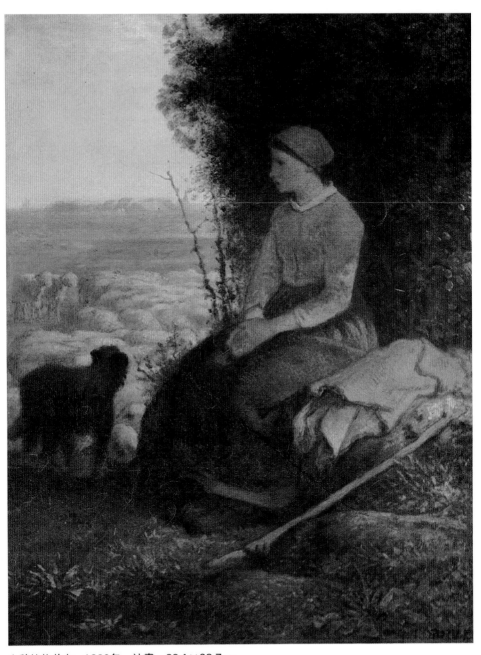

小憩的牧羊女　1860年　油畫　38.1×28.7cm

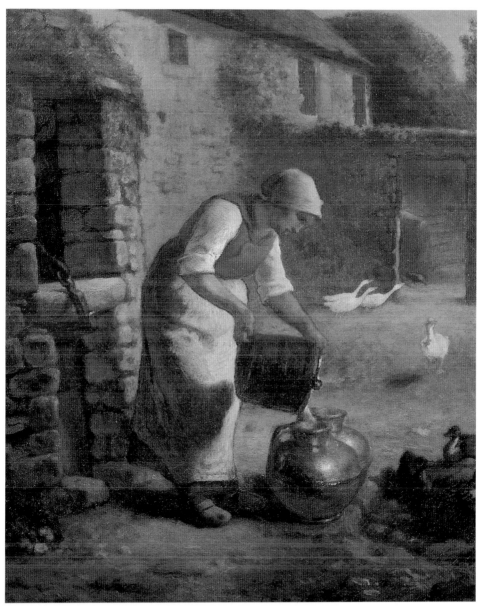

倒牛奶入甕的女人　1859年　油畫　39.5×33cm　日本私人藏

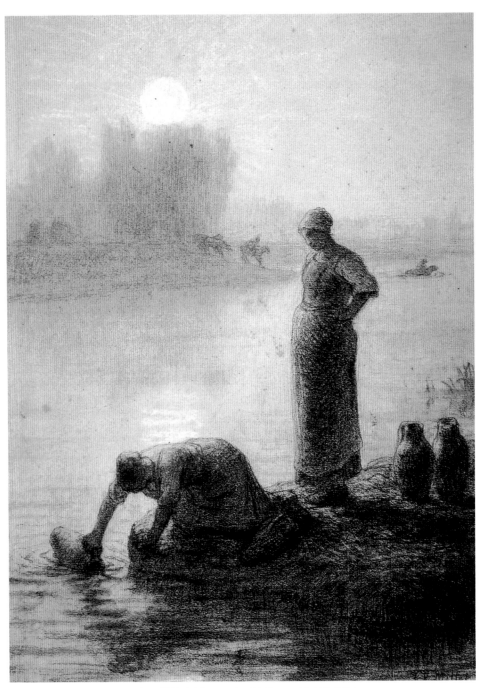

汲水的女人　1857～1860年　炭筆素描　44.7×31.7cm　日本私人藏

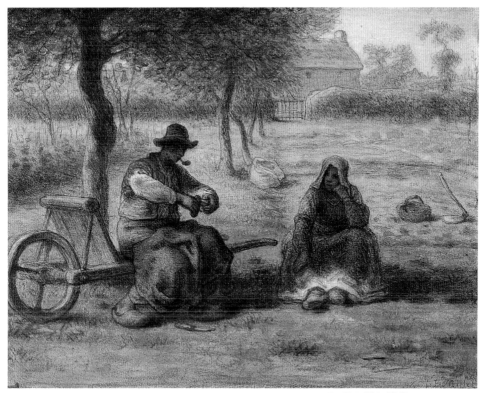

休息時對著日光打火吸煙　1858年　粉彩　36.2×46.2cm　法國聖德尼博物館藏

我想您對這位農民出身的畫家，也會自然而然的發出敬慕之情，他把一些平凡的景物，描繪深刻而突出，使我們覺得很不平凡。米勒在藝術上的誠實表現，形成他的獨特性，使他的作品，永遠能夠打動人們的心懷。

米勒與巴比松

巴比松（法語 école de Barbizon，英語 Barbizon School）是指十九世紀中葉，居住在楓丹白露森林（巴黎的東南方）西北隅小村巴比松的一羣法國風景畫家。亦稱為楓

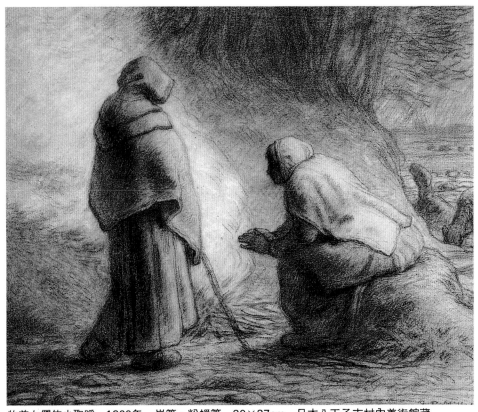

牧羊女們依火取暖　1860年　炭筆、粉蠟筆　30×37cm　日本八王子市村內美術館藏

丹白露派。這一羣嚮往自然的畫家包括：米勒、杜奧德・盧梭（Pierre Etienne Theodore Rousseau 1812～1867）、柯洛（Jean-Baptiste Camille Corot 1796～1875）、迪亞茲・特拉潘納（Narciso Virgilio Diaz De Lapena 1808～1876）、杜普勒（Jules Dupre 1812～1889）、德比尼（Charles Francois Daubigny 1817～1878）、特洛揚（Constantin Troyon 1810～1865）等。他們描繪自然風景，樸素而富於情趣。

巴比松派的誕生

　　巴比松是巴黎近郊的小村莊，距巴黎約有六十公里的路程，在楓丹白露森林的旁邊。畫家們開始知道這塊地方是在

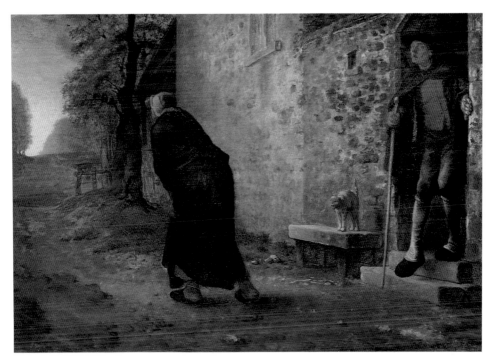

等待　1860～1861年　油畫　84.5×121.3cm
美國密蘇里州堪薩斯納爾森－阿特金斯美術館藏

一八二〇年代的後半期。最早發現這個地方的是阿里尼與盧柳等畫家，經過他們的介紹，住在巴黎的畫家盧梭、柯洛、迪亞茲等常常到巴比松寫生。當時杜奧德‧盧梭的畫常在巴黎沙龍落選，頗感絕望，於是在一八三六年他離開巴黎，移居巴比松。後來米勒、德比尼、柯洛等人也跟著遷居到巴比松。

　　當時，巴比松村的二棟旅館，在夏天時都被畫家占據，一天的房租約爲三法郎。

　　巴比松是一個風景秀麗的小村，一邊是丘陵，一邊是視野遼闊的平原，有巨大樫木的楓丹白露森林，奇石崢嶸的溪流，長著青苔的屋頂與白壁的農家，揹著木柴走過林中小徑

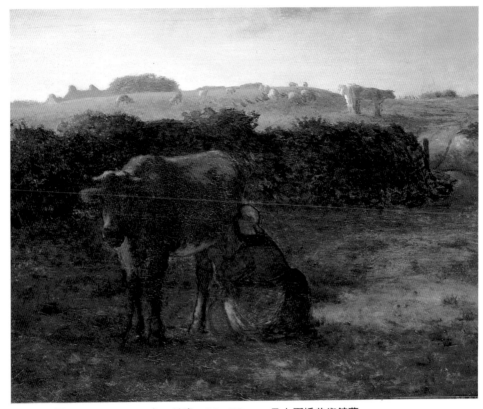

取牛奶的婦人　1854～1860年　油畫　60×73cm　日本石橋美術館藏

　的婦女……。畫家們到了這個風景清新的鄉村，每天面對大
自然作畫，可以不必再去關心巴黎美術界的動向，過著純樸
的田園生活。

　　這一羣畫家們集中在巴比松，一方面是由於巴黎暴亂和
經濟上的因素，一方面則是有意反抗當時巴黎畫壇的頹廢風
氣。他們主張歸返自然，畫家們走出畫室描繪自然的景象和
田園的生活。一八五〇年時，這一羣聚居在巴比松的畫家，
逐漸爲世人所知，於是稱他們爲巴比松派或楓丹白露派。事
實上，他們並沒有特定的宣言或主張，每個人都是獨立的存
在。

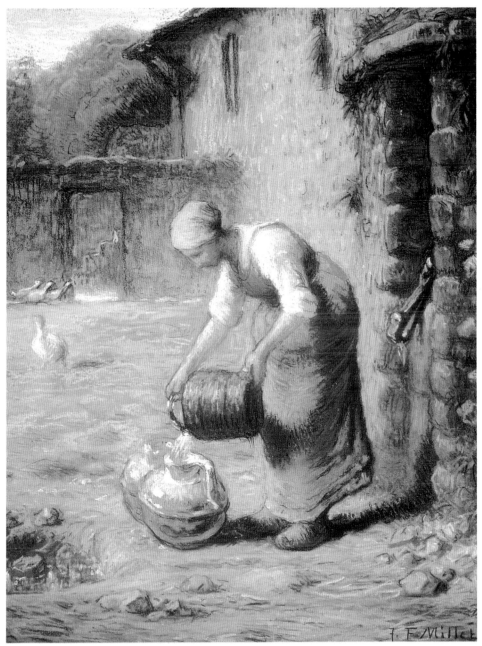

倒水入甕的女人　1862～1866年　粉彩、炭筆　日本福岡市福岡株式會社藏

灌木林邊牧羊　1860～1861年　油畫　51.5×62.2cm　日本千葉縣立美術館藏

米勒移居巴比松

　　米勒移居巴比松是在一八四九年七月，他帶著妻子和三個孩子，離開動亂不安的巴黎，來到巴比松村。在朱里亞・卡德萊所撰的〈米勒傳〉中，記載米勒離開巴黎到巴比松時，正是一生中最窮困的時期。

　　他有一幅素描〈到巴比松〉，描繪自己揹著孩子在雨中散步，就是畫他一家初到巴比松的情形。米勒在巴比松的生活一直很窮苦，因爲孩子太多（最後所生的孩子共有九個之多），常缺乏食物，所以常向朋友桑雪借錢度日。當時，他的畫不易賣出，有時難得賣出一幅，也只有三十法郎。

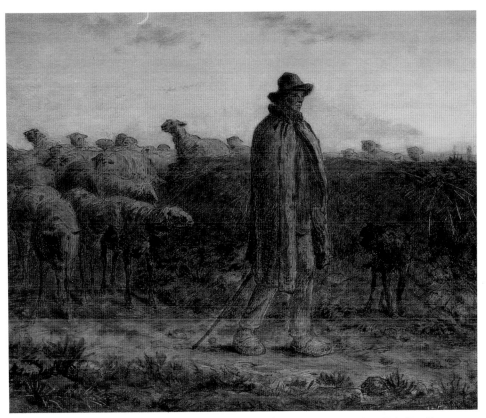

和羊群齊歸　1860～1865年　油彩、墨水、炭筆、粉彩　46.5×56cm　日本私人藏

　　米勒在巴比松的楓丹白露森林入口，租了一間石造的低
屋頂農家，畫室只有一個小窗戶，光線並不太好，在最初五
年，他一直住在這裡，成熟期的傑作也是在這裡完成的。這
個時期的作品，擺脫了早期陰暗宗教畫的樣式，轉變爲反映
現實生活的明快作風。不過，這個時期他作畫的題材，直接
得自巴比松的生活者並不多。因爲脫離了都會的喧擾生活，
接觸到田園的泥土氣息，立刻使他回憶起在故鄉葛雷維爾村
的種種情景，這種對故鄉農民生活的追憶，就成爲他畫作的
主題。他在一八五〇年所畫的名作〈播種者〉（在沙龍中展
出，與高爾培的〈奧爾南的葬禮〉同樣獲得好評。），就是以

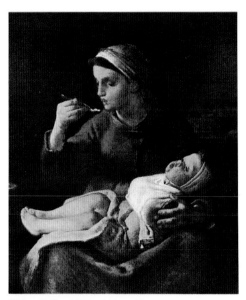

餵食　油畫　1861　114 × 99cm
法國馬賽美術館藏

餵食　銅版畫　1861

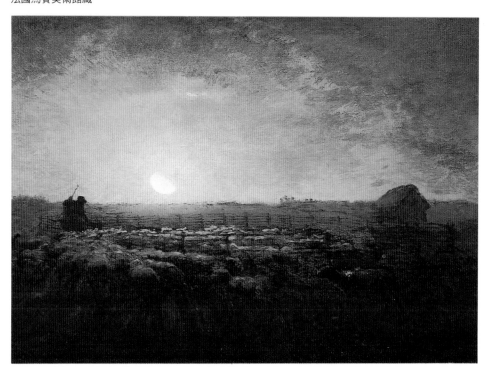

月光下的牧羊場　1861年　油畫畫板　39.5×57cm　奧賽美術館藏

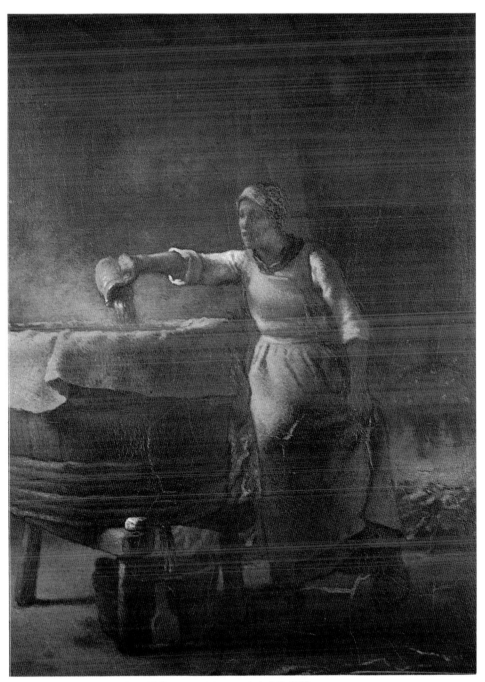

漂洗衣服的農婦　1861年　油畫　44×33cm　奧賽美術館 藏

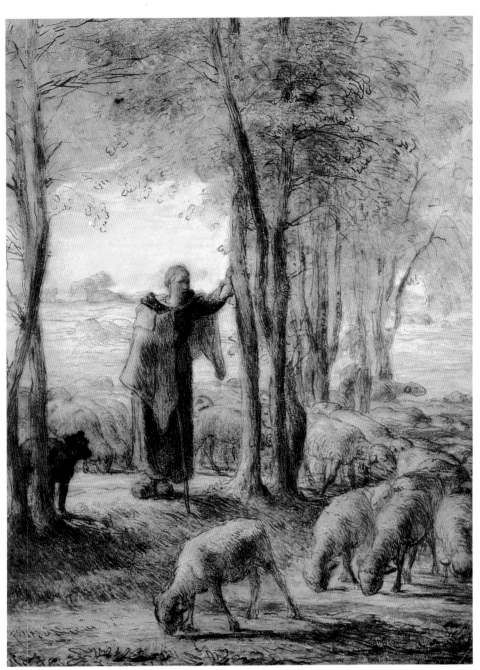

休憩中的牧羊女及其羊群　1863～1865年　炭筆、水彩　37.7×28.2cm　日本私人藏

庭院中　1860～1862年　水彩　31.5×36.5cm　日本私人藏

葛雷維爾時代所作的舊速寫畫稿為根據，而畫成的青年農夫
播種的造像。這個主題，也許與他信仰的基督教有點關聯。

　　一八五○年前後，他畫不少油畫小品，在作這些畫之
前，他都作了很多素描與色粉畫的草稿。他的草稿，都以觀
察實景畫成，忠實畫出親眼看到的農民生活情態。巴比松的
生活，使他接觸到許多農夫和勞動工人，對他作畫很有幫
助。不過他的畫中，並未顯示出巴比松的景色或特定場所，
巴比松對米勒來説，成了故鄉的替代物，對他而論，現實的
一切變成假象，他始終堅持一貫，追求著自己的觀念。

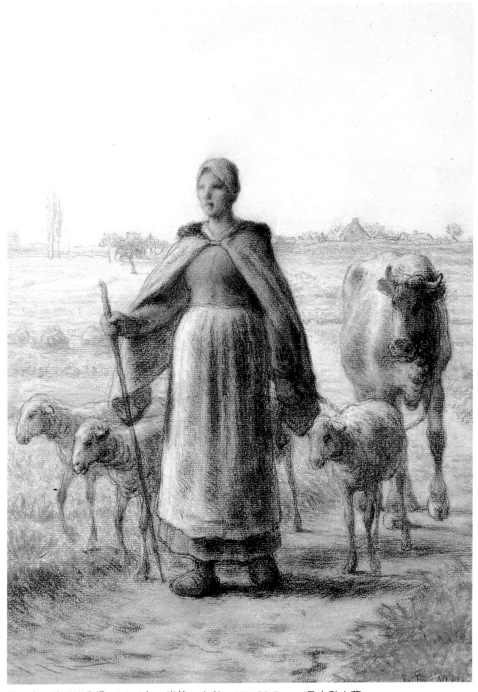

帶著牛、羊群的農婦　1863年　炭筆、水彩　40×28.7cm　日本私人藏

牧羊女看守羊群　油畫速寫　奧賽美術館藏

　　一八五三年，米勒因爲母親在家鄉去世，他回到葛雷維
爾料理喪事。不久又回到巴比松，後來雖然有時到巴黎或回
到故鄉，但大部分日子都在巴比松度過，一直到一八七五年
去世。

　　一八五五年以後，是米勒藝術的完成期，這個時期，他
首先在沙龍展中賣出三幅畫，生活獲得改善，而他也在巴比
松蓋了新畫室，許多愛好米勒繪畫的人都慕名前往他的畫室
參觀。米勒的傳世名作〈拾穗〉、〈羊羣〉（一八五七年作）、
〈晚鐘〉（一八五八年）都是在這個時完成的。但另一方面，
也有人反對他的畫風，他的藝術並未能完全被人瞭解。

剪完羊毛　1862年　油畫　59.6×73cm　日本私人藏

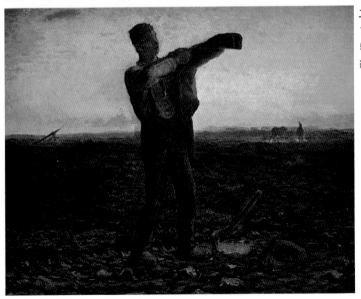

工作完了回家去
1865～1867年　油畫
59.6×73cm
紐約私人藏

農婦帶牛飲水　1862～1864年　炭筆、粉蠟筆　30.4×39cm　日本私人藏

邱比特之舞　1860年　炭筆、粉蠟筆　26.7×22.8cm　日本私人藏

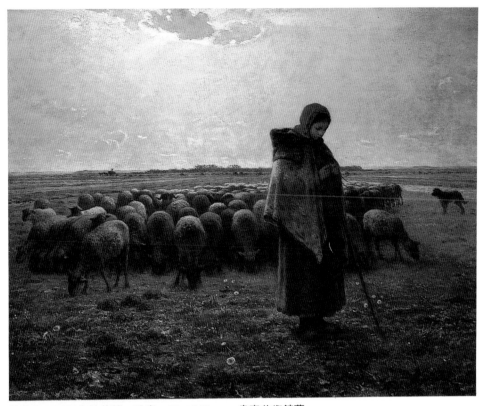

牧羊女　1864年沙龍展　油畫　81×101cm　奧賽美術館藏

　　米勒獲得最高的榮譽，是在一八六七年巴黎舉行的世界博覽會，他的畫獲得首獎，前面所提的代表作均在會場展出。過一年他又獲得法國政府頒給的勳章。由此開始，米勒的畫始獲得決定性的評價。

　　米勒晚年的生活，並沒有獲得真正的安定。一八六七年，鄰居盧梭去世。一八七〇年普法戰爭爆發，他爲了逃避戰火，離開了巴比松，過一年才回到巴比松。一八七四年他畫了〈春〉（彩虹），這是他晚年最著名的代表作品。這一年，法國政府請他製作巴黎的龐杜昂教堂壁畫，他欣然承諾，全力以赴，想把這幅壁畫盡力完成爲畢生的代表作，不

雛菊　1871年～1874年　色粉畫　68×83cm　奧賽美術館藏

　　料在他剛剛著手描繪草圖時，突然喀血病倒，於一八七五年
一月二十日去世，葬在盧梭的墓旁。

巴比松派的代表畫家

　　巴比松派的代表畫家共有七人——米勒、盧梭、柯洛、
迪亞茲、杜普勒、德比尼和特洛揚等。他們之中的核心人物
是米勒與盧梭，他們兩人住在巴比松最久。一八六七年盧梭
去世後，接著米勒、柯洛都在一八七五年去世，其他畫家也
都在這個時期的前後去世。巴比松派隨著這些畫家的去世而
消失，成爲美術史上的名詞。緊接在他們之後，巴黎興起了
印象派，更注重於外光的描繪。後期印象派畫家梵谷，對米

〈四季：夏，蕎麥收穫Ⅱ〉局部
捕鳥的人們　1874年　油畫　美國費城美術館藏　（右頁下圖）

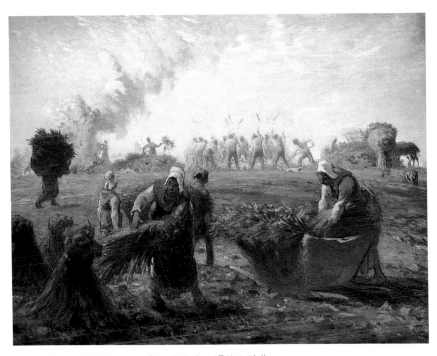

四季：夏，蕎麥收穫 II 　油畫　美國波士頓美術館藏

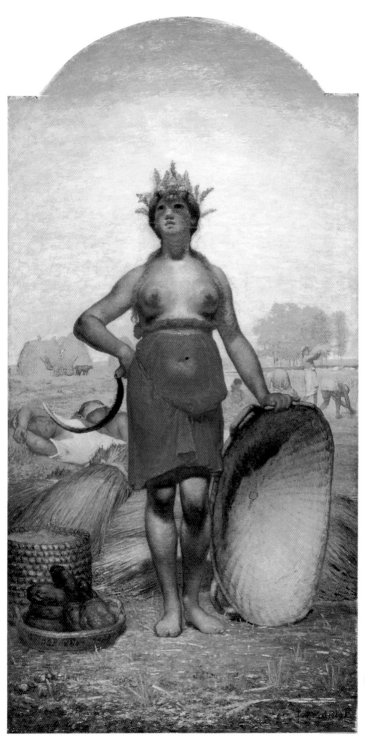

四季：夏，穀神
1864～1865　油畫
266×134cm
法國柏桑松博物館藏

坐著休息的牧羊女　1852年　油畫　46.3×38.1cm　美國明尼亞波里斯美術中心藏

四季：冬，讓邱比特自寒冬中進屋　1864～65年　油畫　205×112cm　日本山梨縣立美術館

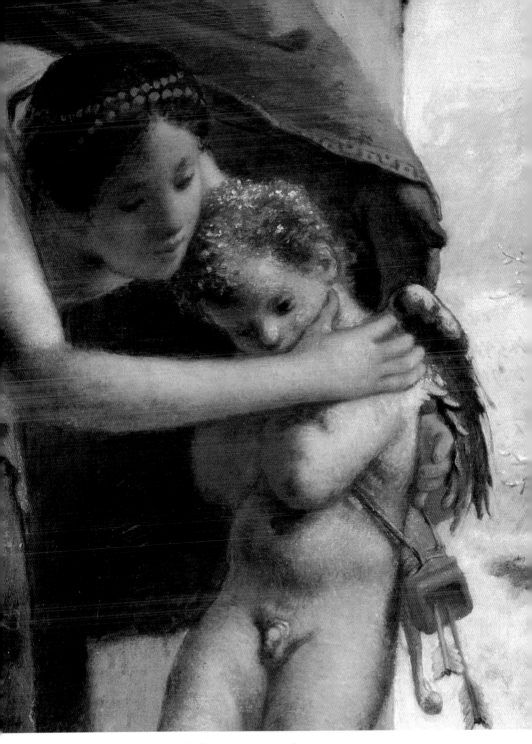

〈四季：冬，讓邱比特自寒冬中進屋〉局部

四季：冬，讓邱比特自寒冬中進屋　1863～1864年　水彩　日本鹿島美術館藏

小小放鵝女
1864～1865年
油畫
33×18.5cm
日本私人藏

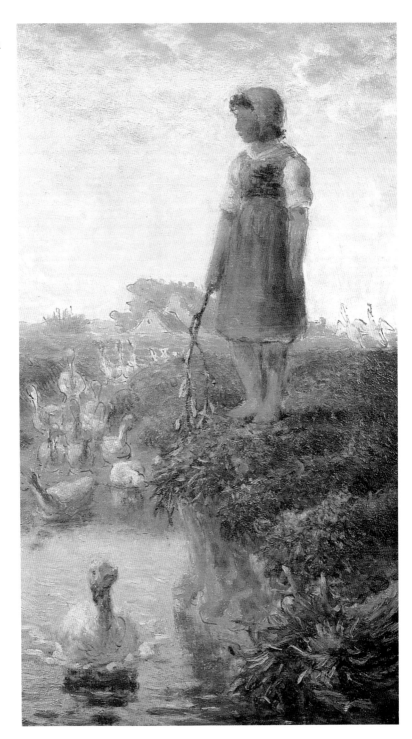

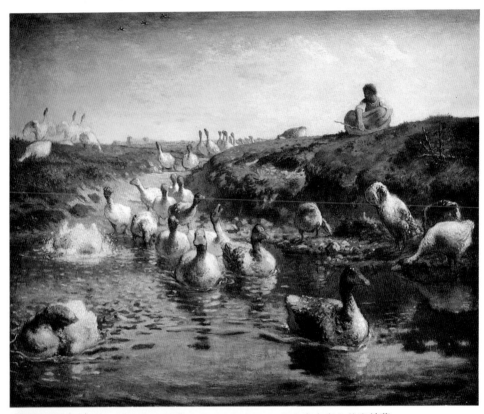

養鵝的少女　1866～1867年　油畫　45.7×55.9cm　日本東京富士美術館藏

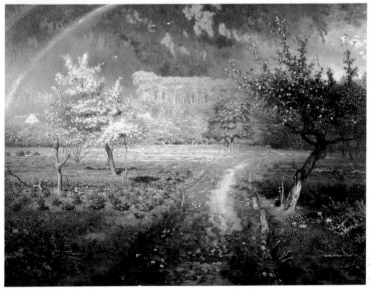

四季：春
1868～1873年
油畫　86×111cm
奧賽美術館藏

放鵝女　1866~1867年　油畫　66×82.5cm　日本私人藏

有火雞群的秋天風景
1870~74　31.5 × 39cm

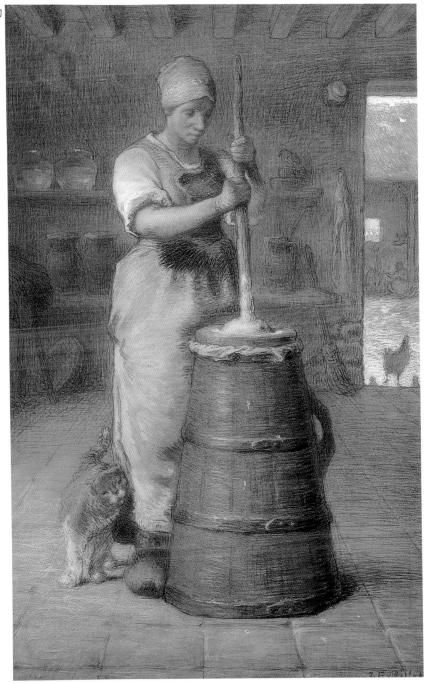

攪製奶油的
女人
1868～
1870年
粉彩

（左頁圖）
攪製奶油的女人　1868～1870年　油畫　97.5×60cm　美國麻省梅爾登公共圖書館藏

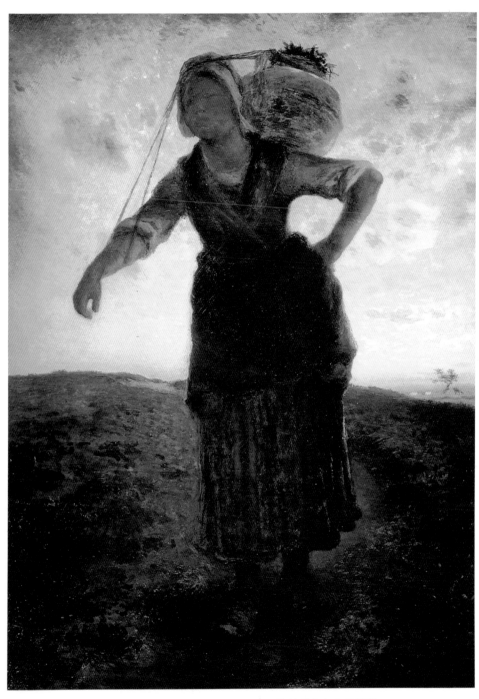

諾曼第的擠牛奶女工　1871年　油畫　80×55.6cm　洛杉磯市立美術館藏

在寧靜大海中停泊的漁船　1870年　油畫　32×40cm　日本私人藏

諾曼第的擠牛奶女工　1875年　油畫　73×57cm
奧賽美術館藏

111

殺豬的人　1867～1870年　油畫　73×92.7cm　美國俄亥俄州克利夫蘭美術館藏

紡羊毛女　1867年　水彩　50.5×41cm　日本八王子市村內美術館藏

牧羊女及其羊群　1868年　鉛筆、彩色墨水　24.1×31.8cm　日本私人藏（左頁圖）

葛雷維爾的斷崖　1871年　水彩　43.5×54cm　日本倉敷市大原美術館藏

葛雷維爾的海岸
粉蠟筆
法國蘭絲博物館藏

曬衣服的女人　1868〜1873年　油畫　25.7×35cm

　　勒的畫最爲讚賞，梵谷在聖雷米時代，曾摹繪米勒的作品，
尤其是那些以工作中的農夫爲題材的畫作。巴比松派的畫家
對後世的影響力確實不可忽視。

夕陽中的拾薪者　1868～1870年
粉蠟筆　41.5×50.7cm
日本廣島市立美術館藏

有兩位農婦的風景　1870年　油彩畫布　44×51cm　聖彼得堡艾米塔吉美術館藏

那里歐比利的農場　1870～1871年　水彩　日本黎木縣那須郡牧場美術館藏

牧神育子　鉛筆，水彩　20×16cm
奧賽美術館藏

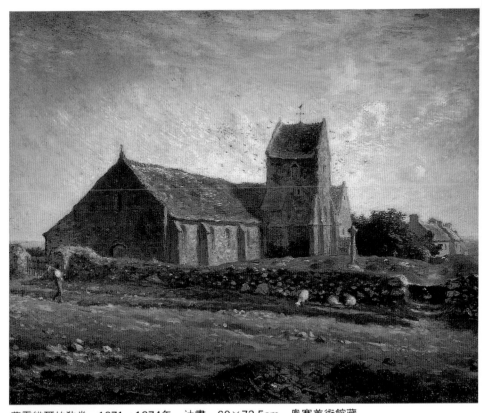

葛雷維爾的教堂　1871～1874年　油畫　60×73.5cm　奧賽美術館藏

葛雷維爾的道路　1871 年
油畫　39.3 × 46.9cm
奧賽美術館藏

畫家的妻子　油彩畫布　27.5×35.5cm　阿根廷國立美術館藏

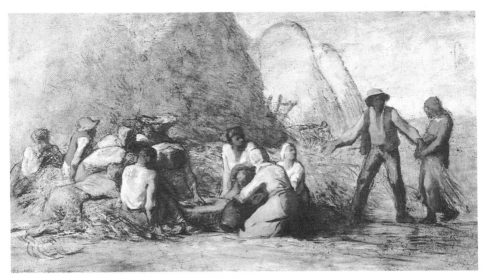

用餐的農夫　粉彩　48×96cm　奧賽美術館藏

麥草堆　年代不詳　油畫　46×55cm　莫斯科普希金美術館藏

小徑(有牧羊女的風景)
粉彩 41.9 × 53.3cm
日本私人收藏

米勒傳

羅曼羅蘭著

林瀧野譯

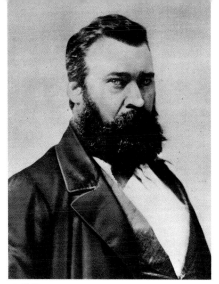

米勒像　納達攝影

一、米勒及其作品的精神特質
——他在法國美術史上的地位

　　米勒在十九世紀的法國是一位令人震驚的人物。他被認爲是具有不同的思想形式與屬於另一時代與民族的人。在法國美術界，他是位孤獨者，也是純粹的異鄉人。他被讚美者與反對者雙方誤解，前者歡迎他，是他對新民主有又大膽又忠實的解說；後者則以爲他不過是在權勢的資本階級眼前，展示勞工生活的通俗繪畫，並且侃侃而談的社會主義者。批評界都認爲他所有作品都帶有政治性的暗示。〈播種者〉的姿勢被看做向天上投「緊握的手榴彈」的民衆的威嚇。保羅・杜山威克多說：「〈拾穗〉是『平民』的命運三女神。」波爾泰爾與尤斯曼史以爲他筆下的農夫都具有革命演說家的靈魂。所有這些人都在他的畫裡探究政治與社會的主題，或是戲劇效果。其實米勒對這些事全都漠不關心，他討厭感傷的通俗繪畫，對政治冷淡，也反對社會主義。

　　米勒對批評家所說，他的畫具有演說旨趣的表現，是絕

對無法了解。他曾經如此說過：「批評家都是些有趣味與有教養的人，但是我無法與他們情投意合。我一生只看過田園，也只能將自己所看到的，率直地、舒暢地敘述出來。」

有人以頗富文學又不厭其煩的詞句來比喻他的表情是「抱了在野外剛生的小牛回家的農夫」等，他理直氣壯又帶諷刺地說：「用擔架挑東西的前後二人，是以壓在他們身上的重量判定表情的。假如東西的重量相同，不管所挑的是聖具，或者是小牛、金塊或石塊，二人的表情只受重量的支配而變化罷了。」米勒對當時美術的過於傾向戲劇性，甚至對戲劇也屢表厭惡。他說：「我討厭戲劇，男女演員的誇張，虛偽與造作的笑容，令人厭惡。後來我雖然曾經與他們這種特殊世界的人稍有來往，結果使我相信，他們為了扮演自己以外的角色，往往喪失了自我意識，只能說些所扮角色的臺詞，最後連真實的、常識的與造形美術的單純感情也喪失殆盡。假如想要創造純粹又自然的藝術就必須遠離戲劇。」

他與一八四八年革命當時的大多數法國美術家一樣，對民眾寄以手足一般的同情，這使他更接近了民眾。但是我們應該注意到米勒與那些畫家之中的佼佼者，除了高爾培以外，沒有一個承諾了民眾的要求。柯洛過著寧靜安逸的生活，不問塵事，厭惡革命。他提倡「藝術即是愛」，而且完全脫離政治圈的生活。杜奧德·盧梭渴望孤獨的生活，藐視政治上與藝術上的黨派，他說：「這些與藝術有何關係。藝術只能出自隱世外，過著簡樸的生活，探究自然的神祕，然後找到對自己，甚至傳到後世幾代都是有益於人類答案的人。」米勒不僅是一位風景畫家，更是位徹底寫實的農民畫家，一八六七年四月二十三日他寫著：「我是農夫中的農夫。」他和柯洛都如此想：「美術的使命就是愛的使命，不是憎恨的使命。美術在描寫窮人的痛苦時，絕不以刺激對富

洗鍋女人　年代不詳　黑木炭　紙　35×23cm　美國瓦茲沃斯美術館藏

裕階級的嫉妒為目的。」他對富人不但絲毫不懷敵意，反而寄予無限的憐憫。他雖熱愛田園，但不因此疏忽了農夫的缺陷。他不但不描寫農夫為邁向進步而做反抗的姿態，反而說要描寫「根本無法想到這些看來似乎被自己束縛的人，會想到變為自己以外的別人。」他不相信進步，假如相信的話，僅是技術上的進步，與社會上或者是精神上的進步是毫無關係。一八五四年他這樣說：「大家應該努力追求工作上的進步。這也是我唯一要走的路，其餘都是夢想與臆測。」他心裡鏤刻著事物具有永遠性與不變性的觀念，這種觀念與當時的革命及政治觀念成了強烈對峙。為什麼他會被認為具有這種觀念呢？這種錯誤種因於米勒特有異常的厭世觀與悲觀。使大家僅看到他對社會辛辣的批評與非難。法國的批評家與畫家沒有一個察覺到，他這種厭世觀與悲觀並不是反抗者的興奮表現，而是因他過度體驗厭世觀與悲觀，以致於以為別人也會和自己一樣悲哀，是一種極自然與尋常的表現罷了。當時的法國美術已脫離基督教有一世紀之久，因此大體上來說，是反對基督教，以痛苦為善與法則的基督教見解無法被大家瞭解。有些人雖敢面對痛苦，卻當做搏鬥與詛咒的對象。甚至有人以痛苦為醜陋、討厭的化身，都在想如何躲避與忘卻它，然後把全部精力用於如何追求與獲得快樂。這些人當中沒有一個能了解米勒在痛苦中找到了嚴肅的、宗教的喜悅心情。甚至沒有一個人察覺畫家在畫那被疲勞壓榨得跪在地上，像隻被套了軛的牛馬一樣表情的〈拾穗〉或〈執鍬的男人〉時，是以痛苦為自然，因它具有道德，所以是善，而因為是善，所以才是美的道理來。

他在一八五一年寫了下面的話：「當你坐在樹下，盡情地享受安謐與寧靜時，突然從小徑出現一位揹木柴的可憐人，看到這種情景，你心裡難免感到人生是何等的無奈、悽

十字架上的基督　鉛筆素描

慘與悲哀。

　　『從呱呱落地，我不識歡樂滋味，

　　在這世上，我未曾見過有人如此悲傷不已。』

　　（拉‧范丁勒〈死與樵夫〉）

　　……在田野，我常能看到這種人在耕作，有時候當中一個人會伸直了腰站起來，然後擦拭手。這就是有些人要我們相信的所謂快樂又愉快的工作。至於我，我可以在那裡得到真摯的人生與偉大的詩篇。」米勒的信念與藝術的最後目的

不啻是表示勞動的痛苦，也在闡釋著在那激烈痛苦中蘊藏著的人生的詩和美。「我的人生信條就是勞動。每一個人要受肉體上的刑罰，是命中註定不能逃避，所以古時候記著：『你必汗流滿面才得餬口。』」（一八五四年）

在這些話裡我們找不出抗議與改進人生的絲毫痕迹，人生雖然充滿悲哀與痛苦，米勒卻愛之彌篤。假如世上沒有悲哀，米勒可能自創悲哀，他是如此地沈迷悲哀。他曾經說過：「我無論如何也不願意失掉冬天。」「啊！田野與森林的悲傷，如果看不到你是何等的損失。」（一八六六年）這

聖巴爾夫　1841年
油畫

126

對於他是一件深刻又先天的需求。一八七二年他寫道：「將我安立在上面的是那憂鬱的礎石。」在他幼年時，認識的人都被他那憂鬱氣質打動，村裡的牧師說：「啊！可憐的孩子，你有一顆自尋苦惱的心，你將要多麼地勞苦。」像米蓋朗基羅所說，生日是悲哀的日子，並不是歡樂的日子一樣，米勒在大家都在歡樂的日子裡，像年初歲末，卻悲傷不已，因爲在他悲傷回憶裡早就混淆著悲哀的預感。他喊著：「今年，這一年就要過了，是多麼傷心，我祈禱大家都更美麗年輕。」他說過他從不知道歡樂是什麼滋味：「快樂從來不向

裸婦習作　1846年　素描

我亮相，我不知道它像什麼樣，甚至沒有一瞥之緣，我最大的快樂是靜寂與沈默。」（一八五一年）在這種環境之下，他卻絲毫沒有不安與消極的徵候，他看到的是嚴肅又溫和的憂鬱，予以靈魂悄悄的歡樂。拉·范丁勒所謂的「憂鬱的心中埋藏著祕密的歡樂」，但是在拉·范丁勒是感情中帶有藝術愛好癖的情調，米勒卻絲毫沒有這種情調。他不是那種對貧苦似不相識又想躲避，極其用心想保護自己的那一類畫家，而是親自體驗貧苦，一點都不惶恐又不抵抗。

與他同時代的大多數法國畫家，尤其是風景畫家的生涯可以編成一部可歌可泣的殉教史。除柯洛和杜普勒極少數例外，大部分畫家都挨著拮据、貧困、飢病交迫的潦倒生活。杜奧德·盧梭的大半生涯是在極貧苦又寂寞中渡過，全身受中風的折磨，最後死在發瘋的妻子身邊；特洛揚與馬尼羅都是發瘋而死；杜康一生過著困苦而沒有朋友的生活，到後來落得慘死；保羅·查是名符其實的餓死，因缺乏營養，身體日衰而不支；甚至連迪亞斯也嘗過憂傷的貧困與肉體的苦悶。因此單單米勒要命運之神予以特別照顧是件不可能，也不敢奢望的事。「我未曾想過我比別人不幸。」（一八五九年）「我不抱怨任何人，也不認為自己比別人有更多犧牲。」（一八五七年）他不但跟別的畫家一樣承擔了共通的命運，也挨過貧困、孤獨又寒酸的日子。但他與別人不同，視不幸為卓越又恩惠的命運，認為理所當然並處之泰然。人類的愚鈍、惡意與自私無法，瀆亂了他那令人敬佩的長者之風。他率直地說：「在這世界的人當然是良莠不齊，只要多一個好人就可以抵償許多壞人，我並不氣餒或埋怨。」（一八四四年）他常三餐難繼，麵包店拒絕售給他麵包，也有商人對他向法院控訴討債。一八五三年，他袋裡僅有二法郎，他在信裡反覆地說：「怎麼辦呢？沒有錢付房租，而最要緊

山風的素描習作

的是讓小孩吃飽。」（一八五六年）在畫〈拾穗〉的一八五七年，他猶疑不決，而貧困很可能逼他自殺。畫〈晚鐘〉的一八五九年隆冬，他寫著，「我們只剩下二、三天的柴，妻下個月就要分娩，我已一貧如洗、走投無路。」

他雖然有農夫一般粗壯身體，但因生活煎熬，日益消瘦，亦屢罹疾病，幾次瀕臨死亡邊緣。到了一八三八年，他已是「窮途末日」。一八四八年因精神錯亂臥牀一個月，身上無分文，希望也隨著歸於幻滅。一八五九年，他幾乎瞎了眼，甚至吐了血。在這種苛刻命運之下，米勒從不怨嘆、憤怒，或者是驚慌。有一天當他身上無半文時，朋友帶來政府發給的生活救濟金，當時米勒呆坐在黯黑的屋裡，垂彎著肩，像在忍耐飢寒，米勒簡單地說：「謝謝，你來的剛好，我們已經有二天沒有吃過任何東西，幸好孩子們還有要到今天的食物，不然一定會挨餓。」然後呼叫妻子說：「天氣好冷，我出去買些木柴。」他再也沒有說一句半言，以後也沒

有再提起這件事（一八四八年）。對他而言，悲哀是最好的朋友，給他嚴肅的快樂。他寫著：「藝術並不是消遣，而是鬥爭，是會把人輾得粉身碎骨的車輪。我不是哲學家，我不逃避痛苦，不要有約束自己禁慾與戒除的信條，痛苦是藝術家表現力的強壯劑。」（一八四七年）。事實上，他所表現的苦痛，也正是他在所愛的大畫家作品裡夢寐以求，驅使他繪畫的不可思議的魔力。「當我看到摩提尼的殉教者畫像時，好像自己也被聖塞班史迪亞斯的箭射傷了般的感覺，這些大畫家都是催眠師。」他又說：「當我看到米蓋朗基羅的素描『失神的男人』時，由鬆弛的筋肉表現與描寫各個面的線與肉，不禁對這痛苦的肉體人物，起了無限的感動。我好像感覺到與他一樣痛苦，憐憫之心油然而生，全身都與他一樣痛苦起來。」這好像法蘭西斯科與聖加泰利那看到被釘在十字架上的基督幻影，感到自己也身受一樣的痛苦與傷痕。

米勒與聖法蘭西斯科不僅在這些事相似，他的守護聖人正是這位雅西地的法蘭西斯科，這並不是沒有來由的。我認為米勒與眾不同的苦行與他對痛苦感覺的魅力，是受了基督

歸　素描

130

山羊　素描

教思想的强烈影響。（這是他在同時代者之中，精神上有獨自性的根本理由）米勒的精神具有濃厚的宗教性質，我們在以後可以讀到，他是生長在何等狂熱的基督徒家庭，他的性格是如何地受了詹森派，甚至清教徒般的環境裡形成。當他離家要到巴黎時，影響他一生很大的祖母說：「假如你有褻瀆神旨，我願意你死莫如活。」後來，他在巴黎稍有成就時，祖母再三叮嚀說：「法蘭西斯，在你成爲畫家之前，不要忘記先要做一個基督徒，絕對不能做身敗名裂的事，要爲永恆的生命繪畫，最後的審判將要來臨。」這種宗教訓誡與米勒的精神是一脈相承。他從幼年起，就在祈禱書、教父、十七世紀的說教者以及他所稱的「畫家之書」——聖經裡長大。參西夷如此說：「古聖經上的版畫引起了他的模仿興趣。」後來爲了當學徒去拜訪某畫家時，他帶了取材自「路加福音」的素描。他不斷從聖經裡尋找能表現自己的思想與精神的題材，並將其描繪成畫。一八四六年他將醜陋的巴黎魅力表現在〈聖菲羅尼默斯的誘惑〉。一八四八年因懷念遠離的母親和親人，使他得到畫〈巴比倫的幽閉〉與〈荒野裡的海格爾與西邁爾〉的靈感。一八五一年時他爲了探望在故鄉罹

蠟燭　素描

病，渴望見他最後一面的瀕死母親，連購自巴黎到諾曼第的克爾培的車資都沒有，結果母親未能與他謀面而撒手西歸，他爲了哀思母親畫了〈等待兒子歸來的杜比和他的妻〉。他常常將自己的生活與聖經連結在一起。據比爾迪説，米勒有「像林布蘭特，但以法國人的見解闡釋聖經」的計劃。關於這一方面，他只留下〈律史和保雅慈〉的試作。至於這類作品，他所以未能獲得成功的原因，是他那具有寫實的才能卻缺乏詩般的創造力，除了以自然界做爲模特兒外，想像不出其他人物的登臺場面。他被親眼看到的事物牢牢地套住，並且將看到的事物都賦予聖經的精神。他的心中充滿聖經，常常引用聖經（朋友中，有人嫌他引用過多。）晚年，他常在傍晚朗誦聖經給家人聽。在聖經裡，有他畫的解説，也有人類與大地不斷鬥爭的解釋。這種鬥爭正是他孜孜不倦，一心一意想要描寫的，它具有超越社會而爲宗教的意義。米勒常引用〈創世紀〉中的各節經文來表達這種意義，以下各節正是他的生涯及工作的信條。

　「地必爲你的緣故受咒詛，……地必給你長出荊棘和蒺

藜來，你也要吃田間的菜蔬，你必汗流滿面纔得餬口。」
（第三章第十八節以下）

　　在研究米勒之前，應該注意到他這種異常的宗教與道德的獨自性。這種獨自性給予他在十九世紀法國美術的特殊地位，遠超過他做爲藝術家的天才，甚至可以説奠定了他在法國美術界以外的地位。當時沒有一個人察覺到這件事，因爲要了解這件事需要宗教情操，因此托爾斯泰爲之感動是毫不爲奇。托爾斯泰在他所著的《藝術的意義》裡極其尖刻地抨擊了文明之後，特別賞識米勒，將〈晚鐘〉甚至〈執鍬的男人〉選入極少數「對神與鄰人的愛與傳布基督教的感情」繪畫裡。只有這些極少數的繪畫夠資格被稱爲「宗教的」藝術作品，與符合了聖約翰所説的「神與鄰人，人與人的結合」。

　　這種見解無法在當時法國社會的上層階層裡紮下根基是容易想像的。米勒與社會上層階層的隔離，更驅使他接近以他爲唯一喉舌的民衆。當時的法國美術依然像十七世紀，是貴族的專利品，根本無法與一般民衆有所接觸。這種情形以法國美術界尤甚，僅以數百個藝術愛好者與俗人的作品象徵法國是快樂與自由思想的國家──事實又不是如此，在這種情況下，米勒獨自關心，他就是代表那些大多數因工作忙碌，而保持沈默的大多數人的心聲。這幾百萬居住於法國各地的人還是過著未開化，篤信宗教，生活悲慘，內心反叛巴黎，到最近幾年還對表面上的社會進步不聞不問的日子。像比爾迪所説，米勒富有「啓發農民消極的道德性」的天才。因爲他是屬於農民的，他一生從幼年到老死，不但過著辛苦的農夫生活，甚至持有農夫的熱情與偏見；對土地強烈的愛與對巴黎和巴黎精神的厭惡。他不但能描寫大地，也能耕作大地，一生以做一個優秀的農夫自豪。他有時候在巴比松附近散步，信手拿起鋤頭，在野地裡挖出一條又長又直的菜

畔。有個朋友看了他一八六一年的肖像，身子靠著牆，抬著頭，手拿帽子，頭髮往後梳，腳上穿著笨重的木鞋，忍不住說：「像個將被槍斃的農夫頭子」。一直到老，米勒都在激烈主張自己是與巴黎成對峙的鄉巴佬，並且說：「我生來粗魯，不善奉承，無法接受創作巴黎的客廳藝術，我生為農夫，死了也是農夫，一生居住在自己的土地上，從來不想離開半步。」

最後在研究米勒的生涯以及作品之前，我特別要申述一件事，那是英美的知識分子對這位偉大的農民畫家——法國近代美術的忠實代表者的氣質與宗教精神，比法國人本身更為瞭解，也更感親切。事實上最早了解他的就是美國及英國人，他在那些人中找到了最先的購買者與弟子。我確信只有這些國家的人民，對他的作品精神才能理解及喜愛，保留純粹的形式。這篇評論的目的是，這位偉大的人物——米勒的心靈與型式雖然是法國人，但在我們知道他與英國是多麼親近以後，自然更進一步有助於對米勒的了解與愛。

二、定居巴比松以前的米勒

米勒是諾曼第人，一八一四年十月四日生於曼修縣波蒙鎮葛雷維爾教區的一個小村莊葛黎修。那是在科旦旦的北方，以居民具有善良的天性與土地貧瘠著名。他在八個兄弟姐妹之中排行老二。傑恩・法蘭西斯・米勒的傑恩是取名自父名，法蘭西斯是取自崇拜雅西地的聖法蘭西斯科。

他的家庭是到今天還保存法國貧窮人家的道德力與高尚思想的典型。托爾斯泰在批評過去二十年間某一篇法國著名寫實小說時說：「假如法國人都像這本書所描寫的，我就難於瞭解法國的歷史。」事實上，對於一個沒有絲毫理想的人，這種時常明晰地表現理想主義的歷史是難於理解的。米

裸體女人習作　素描　黑鉛筆　32×24cm　奧賽美術館藏

斜躺的裸體習作　素描　私人收藏

勒的生活可能使托爾斯泰感到滿足，托爾斯泰在他有生之
年，塑造了一國國民真正偉大的楷模，並且對於在行為上具
有英雄本色與性格的人予以承認。

　　米勒一家人的特徵是：具有健康的身體與精神，絕對純
潔的行為，強烈的宗教信念與真摯的心靈。父親傑恩‧路
易‧尼古拉略具音樂常識，除了擔任教會的合唱指揮，還兼
指揮村裡的合唱團。至於上蒼往往在兒子未顯露天才之前，
偶而先給做父親的來一個嘗試，是件頗有趣的事。傑恩‧尼
古拉是一位溫和，耽於冥想，具有難以名狀的藝術家氣質的
人。他嘗試彫刻，塑造模型，並喜愛觀察動、植物及人類。
這位父親最先啟示米勒田園的美，並且傳授給兒子所有他自
己對道德的嚴律，心智的節操，以及對閒談與笑話的反感。

　　母親雅特利露‧安妮也叫迪‧佩倫，是富裕農家的望族
出身。伯父輩之中，在大革命時期，有堅守自己的信仰，不
曲意阿諛，拒受羅馬法王的宣誓，因此生命受到威脅的牧
師。這個人有赫克力斯般的健強體格，並熱愛農作。還有對
化學造詣深奧的伯父與喜愛閱讀巴斯卡兒‧尼克爾與孟田紐

等哲學著作的麵粉店伯父。但是在家族之中，影響米勒最深的是那具有獨特個性的祖母盧怡斯・慈慕蘭。祖母是位有虔誠信仰的鄉下婦人，將所有宇宙與人間發生的鉅細大小事都與神牽涉一起，並且是一位以神為一切主宰的天主教清教徒。在米勒幼年的回憶裡，當他小時候，有一次被祖母喊醒，並且對他說：「法蘭西斯，起來！你看，小鳥們在那裡歌頌神的榮耀已經很久了。」

　　米勒的父親，這位稀見的貴族農夫藏有驚人的書籍。在這些藏書裡有保羅愛雅版本、波欣、芳怡隆、參法蘭斯杜薩、聖彼路尼莫斯及聖奧克帝斯的著作。少年時米勒沈湎於這些豐富的心靈食糧中，尤其能以拉丁語閱讀聖經，對當時法國大畫家德拉克洛瓦與盧梭所愛讀的波愛基宇斯感到強烈的熱愛，並且深深地被其中的〈牧歌〉與〈農事詩〉所吸引。當他讀到「如今那巨大的日影追逐著原野」、「遠近農家嫋煙立，日落影斜瀰山巒」的詩句時，難以抑制心中的澎湃。至於聖經裡的那些古版畫是最先啓示他的美術創作更不待贅言

斜躺的裸女　素描　石墨筆　10×17cm　法國柏桑松博物館藏

通往維雪平原的小路　鋼筆、棕色黑水　18×25cm　奧賽美術館藏

了。這些初期所讀的書籍無形中培養了他具有十七世紀法國人的精神與思想。米勒一生手不釋卷，是位孜孜不倦的讀書人，二十歲時已讀過赫米羅斯、莎士比亞、拜倫、史谷脫以及哥德的《浮士德》，雨果與沙特利安給他深刻的印象。當時浪漫主義風潮正瀰漫歐洲，青年們如醉如癡，但米勒看來絲毫未受影響。他對米塞那些被大家崇拜與愛戴的浪漫主義作家所具有的病態與浮躁筆觸不時感到厭惡。他告訴友人馬爾魯：「米塞令人浮躁，他只會寫出這些東西。他的思想充滿魅力與空想，但深藏著毒。這些僅能使人感到恍惚的破滅、失望與墮落，到後來令人在發燒後的虛弱身體感到極需要新鮮的空氣，陽光與星星」。只有米勒回到新鮮的空氣與陽光的聖經，赫米羅斯與波愛基宇斯。他後來尤其喜愛迪奧克利

托斯，但丁與米爾頓的詩給他深刻的影響，對羅勃班斯懷著朋友般的感情，加上其他如孟田紐、巴利舍、謝樂、布欣的書函與比勒等人的著作。他具有豐富又確實的古典文學知識，他討厭那種感傷、造作與誇張，喜愛健康、平衡、簡單、真摯、有力、安穩與富於男性氣概的文學。對少年米勒來講，他從自然中獲得的印象遠較書本中獲得的印象深刻。他在幼年時聽到的紡紗車的聲音，雞鴨的叫鳴，打麥機轉動的旋律，教堂的鐘聲與聽鬼故事入眠等莫不寄予無限的懷念。他的家，從一八六六年在沙龍展示的畫裡，可以看出是一間蓋在山崖邊，四面空曠用粗石砌造的茅屋頂房子，屋側有棵又老又矮的榆樹，村子離海很近。那一望無際的海給予小孩莫名的恐怖感，他永遠不能忘掉，有一次颱風來襲，五、六隻船隻遇到海難被打上海岸而遍地屍首的悽慘景象。當他到了能幫助父母做事的年齡時就時常與父母到田園刈草、打穀、挖土、施肥與播種，親自接觸了後來他所表現的那帶有神祕與詩般莊嚴的田園生活。他終生對土地，尤其是那塊愛過的諾曼第的土地，懷有眷戀難捨的感情。米勒在逝世的幾年前，即是一八七一年八月十二日，回到故鄉時寫著：「我生來就是屬於土地的人」，他畢生惦念故鄉。

他對藝術的喜愛從小就萌芽。小時候，當家人都在午睡時，他常獨自埋首於繪畫田園。父親雖然知道孩子有繪畫的天資，但因家境清寒，不得不放棄讓他學畫的念頭，並督促他下田耕作。米勒執著與生俱有的堅忍信念與為家人犧牲的精神，毫無怨言地默默耕作，這樣反而使父親陷於自責。但是有一天當米勒拿了憑記憶畫的木炭畫〈彎腰的老人〉給父親看時，父親說：「可憐的法蘭西斯，我知道你是多麼渴望繪畫，繪畫是一件有意義的工作。假如能送你去學習，是多麼令人高興的事。你是我們家的長男，家裡又不能沒有你幫

〈剪羊毛〉習作　素描　黑鉛筆　17×28cm　私人收藏

忙，好在弟弟們都已長大了，我們不想再勉強你。」說罷，
父子二人就即刻去拜訪在謝布爾的大衛派畫家。那畫家名叫
莫西爾，是一位不甚出名的純農民畫家。米勒當時給他看了
憑自己的創意所畫的兩張素描，一張畫二牧羊人，另一張畫
夜裡走出屋子分發麵包的男人。在這張畫裡他還寫了一段路
加福音的經句：「雖然不因他是朋友起來給他，但因情詞迫
切的直求，就必起來照他需用給他。」（路加福音第十一章
第八節）畫家很驚訝地對他父親說：「你已經耽誤你兒子很
多時間了，這孩子有大畫家的天賦。」從那一天起，米勒才
正式接受了美術教育，那時他已經是二十歲出頭的人。

　　他剛到謝布爾時，一時生活尚未有著落，就接到父親突
然罹患腦膜炎的惡耗，雖然能及時回家見到臨終一面，但父
親已經昏迷不醒，不能言語就撒手西歸了（一八三五年十一
月）。此時米勒決心放棄繪畫留在家裡，挑起一家之主的責
任。但是祖母卻以「不能違悖神的旨意」爲由強制他回謝布
爾。他進了蘭克羅的畫室。蘭克羅是克勒的弟子，被周圍的

人認爲是優秀的畫家。蘭克羅驚嘆於他的神速進步，向公家申請給予米勒到巴黎進修的機會，結果米勒得到四佰法郎的津貼。

米勒於一八三七年一月啓程往巴黎，家人以爲他是要到滅亡的城市巴比倫，所以非常擔心，他自己也爲了要與母親與祖母分離甚感惆悵。這趟是悲傷的旅行，巴黎附近一帶對他而言像是一齣舞台背景。在一月裡下著雪的某星期六晚上到了那「黑暗、泥濘、又污髒的巴黎」。對於像他一般健康、篤信宗教、純潔又謙虛的農夫，初次接觸到大都市的墮落文明的痛苦時，曾以藝術的筆調盡情地描繪他靈魂黑暗的悲慘與嚴肅的偉大。

「被霧籠罩著的黯淡街燈，在狹窄路上擠得水洩不通的馬車，與巴黎那股令人難忍的臭味與氣氛，使人感到頭昏腦脹，甚至窒息。我一時失去自制，嗚咽不已，雖然極力壓制自己不要衝動，但是實在無法抑制那股強烈感情的衝擊，只有手捧噴泉的冷水往臉上打，勉強使自己恢復鎮定。我嚼著

米勒自畫像　1847年　炭筆素描

從家裡帶來唯一剩下的蘋果，凝視著街旁一家版畫店的畫。那是一張令人討厭的石版畫，都是些露著肩背的女工、入浴的女人或者是正在掛衣服的女人。我想巴黎是一座陰森又乏味的城市。在旅館的頭一夜，整夜惡夢，輾轉難眠。那陽光照不進去的旅館房間，很像充滿污臭的倉穴。天一亮，我趕緊衝出房外，看到了陽光才恢復心中的平靜與毅力，但一時還是抹不掉心中的悲傷，想起約伯的悲嘆：『願我生的那日，和懷了男胎的那夜，世界都滅沒。』我就是如此這般地接近了巴黎。我雖然沒有咒詛巴黎，但對於無法瞭解的巴黎物質和精神生活感到恐懼。」

米勒在巴黎嘗盡了苦頭，巴黎的生活無論在肉體或精神，都帶給他無限苦惱，他不敢呼吸，他那鄉下人的大胃口老是填不飽，只有與同鄉的車夫到路攤飲食店才能好好吃飯。他雖然帶有推薦函，卻置之不用，因爲他對巴黎的嘲笑風氣甚感恐懼與敏感，因此鮮與他人交談往來，甚至連到「古美術館」羅浮宮的路都不願打聽，因此在巴黎街頭浪蕩尋找了好幾天。爲了怕規律與提防自己失去獨立，他也不想進修美術學校，對於一般學生喜愛的遊戲與舞會感到嫌惡。他完全陷於孤獨與倦怠之中，曾因罹患熱病幾乎瀕臨死亡。假如沒有羅浮宮美術館與那些令他忘我的油畫與素描（尤其是文藝復興以前的義大利畫家，米蓋朗基羅與布欣等），他可能返回故鄉。我們將敍及米勒對這些大畫家的評價，他在評判他所愛的大畫家的同時，不知不覺地敍及了自己，我們應該注意他從來不模仿這些大畫家的作品。

最後他決心進入德拉魯修的美術研究所，在那裡認識了克第爾、愛培爾、伊凡和費伊揚·培朗，但他總是離羣獨處。「研究所的不可理解又不勝其煩的密語令人厭惡。」他沒有耐性，但因腕力強人一籌（小時候在學校打架鍛鍊出

到巴比松　1849年
素描　鉛筆

來），因此沒有人敢嘲弄他，也因此得到「樵夫」的綽號。
德拉魯修雖然天分平庸，但富於才智，具有慧眼識天才的直
覺力，對米勒懷有尊敬與敵意的雙重態度，有時候說米勒是
「須要用鐵棍監督」的人，但有時卻對米勒的作品長吁短
嘆，一言不發，也不予以指正就走開。但是一旦米勒想要離
開研究所，他卻熱心說服米勒，並且說：「你與眾不同。」
米勒用功繪畫，遵守教導臨摹古代美術。後來米勒告訴某友

人，德拉魯修要徒弟每二周臨摹〈凱馬尼克斯像〉一次，實在是無聊，最後他忍無可忍只有拂袖而去。德氏說：「米勒不適合接受學院式教育，因爲他知道得太多，又不知道得太多。」米勒離開了研究所與一友人合租一房，然後每天到聖瓊布愛尼圖書館研究達文西、杜勒、克山、米蓋朗基羅、布欣的作品與巴沙利的《畫家傳記》，以及探究有益於接近這些過去的偉大藝術家的一切事物。

這個時候也是米勒極爲潦倒的時期，爲了生活迫不得已的畫了自己毫不喜愛的華鐸與布希夷的僞造畫。他雖然始終想逃避這種屈辱，但卻反而被朋友說服，偶而也回到聖經裡畫了〈在拉邦帳蓬裡的雅谷〉與〈盧滋與布亞斯〉，然後將這些作品以四法郎至十法郎的價錢拋售。從一八三八到一八四○年之間，每年都回到葛黎修住上幾個禮拜畫些親戚的肖像畫。米勒因爲畫剛去世的市長肖像過於酷似，被認爲大不敬，以致失去了謝布爾市政府付給他的那既不愉快又不定期的三百法郎年薪。這件事引起的騷動以及一八四○年他最初的肖像畫在沙龍展出獲得成功，使故鄉的許多青年都對他寄予無限的同情。其中有一位年輕的小姐愛上了他，二人在一八四一年十一月結了婚，這個幸福帶給米勒新的悲哀。米勒夫人身體孱弱，在夫妻一起生活的幾年裡時常生病，生活很苦。一八四二年他的畫在沙龍落選，他們每天爲生計掙扎，可憐又虛弱的米勒夫人熬不住長期的煎苦，終於在一八四四年四月撒手人寰，米勒又回到了以前的孤獨。不過這段孤獨很短暫，當他再到謝布爾旅行時，認識了以前就愛慕他的卡特麗妮小姐，二人在一八四五年結婚，唯有她才是他畢生忠實伴侶，同甘苦、共患難，是米勒不可缺少的賢內助。

生活的折磨接踵而至，一旦陪伴太太回到巴黎，米勒再也沒有能力去和母親見面。他曾說：「我緊牢地被縛在岩石

裸婦胸像　1849～1850年　19.7×15.8cm　奧賽美術館藏

上，永遠要辛苦地工作。」他畫了〈聖飛海羅尼斯〉，但在一八四六年的沙龍落選。米勒因為沒有錢買新畫布，只有在〈聖飛海羅尼斯〉上加畫「從樹上解放下來的奧伊迪布斯」。這個時期的米勒似只能注重形式，努力於如何克服批評家對自己的反感，還沒有表達自己思想的技巧。這個努力雖然未能成功地贏得一般民眾的支持，但是至少引起了當時的批評家與畫家們的注意，因此認識了寫出那忠實又虔敬的《米勒傳》的作者佛烈・參西。這時米勒已經有了幾個孩子，雖然生活貧苦，夫妻還是苦撐體面，但是巴黎的生活越來越令人煩惱。在表面上雖然假裝像外國人一樣漠不關心，但打從心底對當時的美術、文學與哲學運動，以及一八四八年的二月革命引起的政治騷動抱持反感。

革命對米勒並不是一無是處。革命爆發時他一無所有，而且罹患重病。一八四八年的沙龍，共和政府撤廢了審查員，以免審查收件展覽。暫時以描寫工人、採石工、水泥匠、貧病的乞丐為題材的米勒，此時展出他最初描寫民眾生活的大作〈跛足的人〉。這個作品在當時法國美術界是劃時代的創作，並且與民眾的革命主題不謀而合，十分引人注目。迪奧爾・高地被〈跛足的人〉深深地感動；對於只要是革新者都寄於無限關心，一如對盧梭與迪布利表示好感的新政府，也給予米勒五百法郎的獎金。盧特利・羅丹以一千二百法朗請米勒作畫。因為共和政府對藝術家表示好感，米勒在這段時間頗熱中於政治。雖然沒有得到成功，但他還是參加畫象徵共和政府的肖像畫，並且得了獎。他憑著自己的想像將共和政府畫成不戴帽子，代以麥穗，一手拿畫板與畫筆的農民與藝術家的女神。他還畫了二張更是充滿高昂情感的粉蠟筆畫，這二幅畫到現在還被保存著，一張是自由女神揪著國王的頭髮，另外一張是女神打了勝仗，揮舞著槍。

蒙馬特土木工人習作
1846年　素描
47.5×31cm
日本山梨縣立美術館藏

　　這種爲政黨的工作不能持久，七月的暴動隨即爆發。米
勒又陷於貧苦中。他畫了歌譜的封面，卻得不到報酬，甚至
到了用素描去換取鞋子與油彩換取睡牀的地步。在最窮苦
時，幸好得到某助產士以三十法朗委託他畫廣告牌才告解
困。他對政治的厭惡，因被徵召防衛國民議會不被暴徒所破
壞與參加占領羅雪爾區要塞而達到頂點。這種景象加強他厭
惡戰爭的念頭。他爲了逃避這個悲傷的印象，盡可能地遠離
巴黎。他時常到蒙馬特的田野與聖杜昂讓自己的眼睛與記憶
陶醉於鄉村的日常景色，然後一回到家中，立刻畫出剛才看

午睡　1846～1850年　素描　17.7×30.3cm

到的那些走近水槽的馬與被牽到屠宰場的牛。在不知不覺
間，他徹底地認識了自己的天分並朝向與巴黎美術界一刀兩
斷的決定邁進。

　　幾年來，他一直在摸索自己的道路，猶疑於自己的主
張，同時畫著農民生活與學院派的畫。一位素昧平生過路人
的話改變了他。有一天，米勒在巴黎散步，停於櫥窗，望著
自己作品的複製品時，有一位過路人向著他的朋友這麼說：
「那是米勒的畫，這位畫家只會畫些裸體的女人。」這句話
對米勒是無比的侮辱，他一回到家就對著太太說：「只要妳
肯，我以後絕不再畫那種畫。我們的生活可能比現在更苦，
你也許要嘗盡苦頭，但是我將能隨心所欲地完成許久以來的
心願。」米勒夫人沒有多言，只是安詳地說：「我早已下定
決心，隨你便罷。」從此以後，米勒就成為了田園畫家。

持鍬的人　素描　28.5×17cm

三、在巴比松的米勒

　　一八四九年米勒到了巴比松。杜奧德・盧梭早在一八三
三年來過,並且在一八三七年與安利尼與迪亞斯同一時期定
居巴比松。

　　從這個時候起追溯到二十年,甚至更早,法國的畫家就
感到深入自然,與自然神交的重要性。康斯坦堡在一八二四
年說過:「法國的風景畫家只知道用功繪畫,他們不瞭解自
然,宛如拖車的馬從來就不知道何謂牧場一般。他們只會畫

些半片木葉與斷面岩石，而疏忽了自然的全景。」巴比松的
畫家所要捕捉的正是這種風景的全景與生動的「多樣印
象」。保羅・尤易是當時法國風景畫家的開路先鋒，他從英
國風景畫家，特別是康斯坦堡與布尼頓處學到許多啓示。這
些早期畫師不久就被弟子們所踰越，並且將法國風景畫推展
到布欣與克勞德・勞倫以後都未曾達到的偉大境界。

　　巴比松在當時是一個森林村落，沒有村莊、教會、墓
地、郵局、學校、市場、店舖——甚至旅館，一切都仰賴鄰
村夏夷夷，只有幾個無甚著名的畫家偶而光臨一下。這個小
村落雖然離巴黎很近，卻令人覺得遙遠。盧梭在這裡所過的
生活，按照亞佛烈・參西說法，一半是畫家，一半是苦行僧
的生活。盧梭在秋冬時，獨自住在又矮又冷的木屋，他在那
裡，耽於冥想，一連幾天都恍恍惚惚，自由地夢想與創作。
「我聽到樹木的聲音」他如此地說，「樹木一刹那的搖動，
各種形態與其對光線不可思議的魅力等都使我有所頓悟。木
葉雖然啞口無言，但我可以從葉子的搖動裡察覺到它們的感
覺與熱情。」

　　從米勒腳踏在沒有小溪與鳥兒啼鳴的寧靜森林的一刹那
開始，就被那如宗教般的感動所吸引了。他本來預定在巴比
松小住幾周，結果卻居住了二十七年，一直到逝世。

　　現在讓我對米勒作個詳細素描：

　　米勒有比中等身材稍高的個子，體格強壯，有牛一般的
粗脖子、肩膀與「農夫的手」。黑黑的捲髮向後梳，顯出又
謹慎又認真，時常皺眉的額頭。灰色略帶深藍的眼睛，半開
著「看徹靈魂的內底」的目光，常常流露憂愁與嚴厲，有時
候又稍帶諷刺。他的鼻樑筆直，並無特徵。在微腫的臉上，
雙腮長了又濃又黑的鬍鬚，強有力的下顎稍微翹著，從他的
面貌可以看出他的意志力比思想感情堅強。他的表情總是有

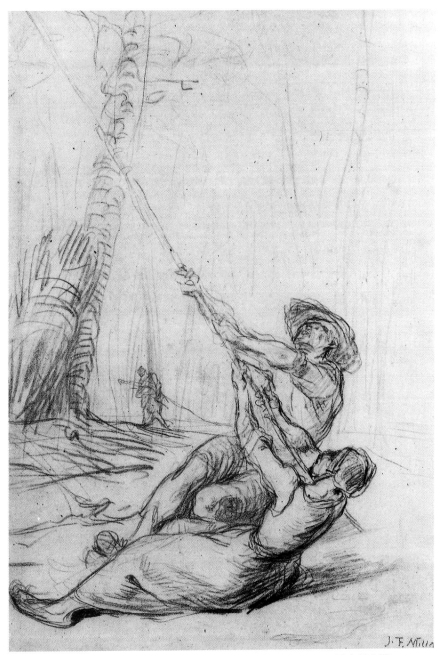

拔倒樹幹的男人與女人　1847～1850年　素描　36.2×25.3cm　日本私人藏

幾分親切，總之，凝重的表情常使人連想到一隻成了明顯對比的乖巧的狗。米勒說話像「南諾曼第人一般帶有憂鬱的口吻，並且有一點口吃。」有一個傳記作家曾說：「他講話慢條斯理，動作遲緩。」他對生疏的人非常客氣，談吐穩重、有禮貌、有著誠實與謹慎的威嚴；但是在自己家裡或與朋友一起時就「恢復平常一般，對人與事發表自己的看法與妙論，顯出善良的氣質，並且很能自動與人傾談。」據彼伊達尼爾說，他的口才生動、機智與簡潔。威爾萊特被「他那具有威嚴的風采與誠懇又有魅力的口才」深深地感動著說：「只要他一敍及高興的話題，即必須以最明晰，雄辯又準確的詞語侃侃而談。」他的口才都是受聖經、迪奧克利托斯與波愛基宇斯等書籍的薰陶，與超人的記憶力和正確的學識而來。米勒對穿著極樸素與隨便，參西在一八四七年初次看到

他在何方
1849年　銅版
32×23.5cm

（左頁圖）
樹幹旁的裸婦　1848～1850年　素描　29.5×20.5cm　日本私人藏

153

他時說，他穿了一件咖啡色的無袖外套，戴一頂絨帽，看來像中世紀的畫家。在巴比松，米勒的衣著更像一個鄉下人，穿著一件又紅又舊的佳績衣服和手鈎的背心，因爲背心太短，常露出襯衫。一頂草帽常被雨水打濕，顯得又縐又舊。大帽邊像一座彎曲的鐘般垂下。他腳上穿的是又重又笨的木鞋。

米勒夫人是一位樸素勤儉的婦人，從小就過慣鄉村生活，並且深信米勒是一個了不起的人物，她生下了九個小孩，頭一胎生在一八四六年，最後一胎生在一八六三年，米勒非常愛她。威爾萊特說他常憶起米勒把手搭在她的肩上，以充滿愛情與親切的語氣喊著「親愛的」情景。比爾迪寫有一次夫妻二人在家用餐的情景，「米勒坐在没有放置桌巾的長長的主人位置，挺著厚厚的胸脯，臉色凝重。六個小孩圍繞著桌子，各自手拿著盤子向前遞，等待盛裝熱騰騰的湯。米勒夫人正在哄睡著膝上所抱的嬰兒。有時候，除了蜷伏在火爐前的貓叫聲外，整個房間都鴉雀無聲。」

米勒的住居在最初是間有低矮天花板的三房農家屋舍；畫室、廚房和太太以及最初的三個小孩的寢室。籬笆長滿牡丹藤、常春藤和茉莉花。庭院種了許多花、蔬菜及果實。庭院的前面是田園，再過去是果樹園，然後是茂盛的森林。十分簡陋，面向通路開著一個大窗戶。在那有高高天花板，放著可折疊牀鋪的房間裡，另外有一隻鐵火爐和屋角的小鐵牀，還有版畫、圓柱的雕塑與形形色色、破破爛爛的搜集品，米勒稱這個房間是「我的博物館」。

屋子裡没有什麼可值得向人誇耀的東西，一切都雜亂無章地堆放著。他的畫架成了朋友間茶餘飯後的話題：「小得無法放上任何尺寸的畫架，被蟲腐蝕，接頭鬆懈，令人擔心放在上面的畫會隨時掉下。」這是一棟樸素的農家房子。米

勒第一次到盧梭的畫室時，雖然談不上是豪華的畫室，看到放著高貴的家具，使他驚訝不已，這些家具不過爲滿布灰塵的絨布沙發。有一次，盧梭帶著他去見柯洛，在一齊用餐時，周圍的一切都令米勒目不轉睛。他在寫給參西的信中說：「每出一道菜就換一套新餐具，我得意忘形，也不知所措，只有眼巴巴地瞧著別人那種隨心所欲地撿著吃的樣子，而悄悄地揣摩學習罷了。」

早晨，米勒在院子做些挖土、種植以及灌溉等工作，有時也像石匠一般自己蓋房子。米勒曾經和弟弟培愛爾二人在院子旁邊蓋了一間小茅屋，米勒做完這些工作後，就進畫室作畫，有時將一時浮現的靈感趕快塗畫於牆上，心煩意亂失去平靜時，跑到森林獨自徘徊解悶，他說：「沒有比躺臥在草坪上看那悠悠浮雲，更令人心曠神怡。」森林使他狂喜又恐懼。「我願意指給你看森林之美。傍晚，當我做完一天勞累的工作後，時常在森林徜徉，但每次都被森林的幽美壓抑得匆匆趕回。森林的靜寂與莊嚴不僅令人感到驚奇，甚至恐懼而戰慄。我雖然不瞭解樹木互相在講些什麼，但是他們確實是在講話。我們所以不瞭解，那是因爲我們聽不懂他們的語言罷了，我相信它們不會講些無聊的話。」晚上，米勒給孩子們（他暱稱爲「小蛤蟆」）講故事和說笑話。斷定是米勒在一八五五年至一八五六年之間，寫給盧梭誠摯的書簡裡，我們得悉米勒處在他所愛的孩子喧嘩聲中，家族和樂的氣氛裡，和在那崇高、安祥、緘默而又靜寂的八月森林所圍繞著的家中，心情是如何地開朗而愉快。

「親愛的盧梭：請說出你要我畫大地震時驚天動地的大場面；北極星燦爛奪目的光輝；視財如命的客棧掌櫃的貪婪嘴臉；以爲自己是捷足先登征服高峯的英國佬，在峯頂碰到另外一個英國人時的那種尷尬表情；或者是其他更難畫的題

155

材吧！這些畫與我的『小蛤蟆』們在打開你送的美妙禮物時，那種驚奇、興奮又狂喜的表情一比，任何再困難的描述都易如反掌。」

「請你想像孩子們在興奮時，無法用語言表達，只能喊叫和手舞足蹈的樣子吧。我相信你無論如何也想像不出當時的情景。孩子們在一陣喧嘩之後，以最親熱的口吻猜想你的大名，『爸爸，送這些禮物給我們的是不是盧梭叔叔？』『是呀！』然後又是一陣喧鬧。小法蘭西斯以為日常用語無法表達心意，就在那裡思索更合適的辭句。」

「我不知道聖母院地區與市政府辦慶祝大典是何等盛大，但我比較喜愛簡單隆重，不甚鋪張的。像樹林、岩石、在草原上飛翔的烏鴉，對一個趕回家的疲倦農夫，看到自己家屋頂上煙囪，在晚霞中裊裊上升的炊煙，還有在偶然的某個傍晚所看到的落日餘暉，和從雲端閃爍的星光，在草原上晃動的人影，其他像馬車的轆轆聲，流動商販的音樂，與大家所寵愛的許多事物。我以為這種事情平庸凡俗，實在難於向外人啟齒，為了免於貽笑大方，我只敢告訴你。」米勒在這樣的情景中渡過大半生。一直都在工作與不斷和貧困奮鬥。

一八五〇年，米勒把〈播種者〉和〈推乾草的人〉送到沙龍。我在前面曾述及這幅畫著穿紅上衣藍褲子的粗獷青年，在烏鴉飛翔的田野，使勁地播著種子的姿勢，被批評家認為具有革命的暗示。這幅作品雖然引起了社會上的爭議。但在同一年，最惹人注目的還是高爾培的〈奧爾南的葬禮〉。同一時期，米勒還畫了〈耕作的農夫〉、〈打麻的女人〉、〈拾薪的人〉，為聖母院地區羅烈街與桑‧拉查街角某服飾店招牌所畫的〈處女〉、〈縫衣服的女人〉、〈施肥的男人〉與〈四季〉，同時他還忙於繪製〈盧滋與布亞斯〉。

翻土者　1850～1855年　素描　11×15cm

　　一八五一年祖母逝世。祖母雖然罹患中風多年，但一直
到臨終，精神始終清醒。米勒爲了祖母的逝世，精神陷於絕
望與孤獨的深淵，一連幾天都固執地不説一言。現在只剩下
母親孤單單地在遙遠的鄉下居住。母親寄來一封令人心酸的
信，説自己不久人世，渴望見到兒子一面。米勒看到這哀怨
的訴求，心如刀割，但是因爲手頭拮据，未能如願以償。
「我可憐的孩子」母親寫著，「我多麼地感天謝地，無論多
麼短暫，假如你能在冬天來臨以前，回來見我一面。我現在
一無所有，僅有痛苦與死亡在等著，但一想你孑然一身，不
禁黯然，暗忖你往後的日子如何是好。我還是日夜盼望你來
看我並暫時能和我同住。我不知所措，知道你手頭拮据，生
活必然困苦。我可憐的孩子，我一想到這些就心亂如麻，假
如你能在我們不意時突然地回來，將是多麼令人高興。我現

在生死不得，實在無法克制渴望見到你的情緒。」這個可憐的婦人，在始終未能如願見到米勒的一八五三年逝世。我們可以猜想到後來米勒精神的苦悶與憂傷。

一八五三年米勒在沙龍參加展出〈牧羊人〉、〈剪羊毛的女人〉、〈在用餐的刈草人〉或者是〈羅斯與布雅滋〉三幅畫，並接受頒發二等獎。這些畫因具有古典的莊嚴旋律，感動了批評家，特別是高地與威克特的心。但是米勒卻不因此而滿

〈播種者〉習作　1849～1850年　素描　47.5×31cm　日本山梨縣立美術館藏

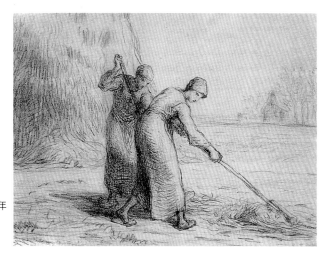

耙草兩婦人　1851〜1852 年
素描　23.5×31cm
日本八王子市村內美術館藏

足，他還是没有找到自己真正需要的形式。

　　從此，他的作品引起當時在巴黎與巴比松的英、美人士的特別注目。米勒和盧梭一樣，從這些人之中，獲得許多共鳴和知遇。其中最引人矚目的有《藝術漫談》的作者，也是〈剪羊毛的女人〉、〈牧羊人〉的收藏家，被米勒稱爲「在朋友之中，最善良與親密」的波士頓人摩利士・漢特與一八五五年拜米勒爲師，並在一八七六年九月份的《大西洋月刊》上發表他最富理解與研究的趣味性回憶的愛特華・威爾華特，晚年米勒畫了〈布威爾修道院〉給他的美國朋友西雅，與愛爾蘭人理查漢和威廉・巴布克。除了〈刈草〉被美國人購得外，其他人也收購不少他的畫。米勒當時極其潦倒，窮於應付畫商的糾纏，極須這種援助之手。他在寫給朋友的信裡説：「參西克，請把我的畫趕快變換金錢，無論一百法郎、五十法郎，甚至三十法郎都可以，請火急匯寄。」他雖然生活得極感心勞神倦，卻自認是命中註定般不怨尤地承擔一家之主的重荷。「爲藝術，僅有盡瘁死而後已」。他爲了家人工作得心力交瘁。我們由前面的書簡可以瞭解盧梭與米勒之間，已漸漸地開始建立親密又眞摯的友誼，他在米勒所畫最純潔的

畫之一──〈接木〉裡，發覺那致使米勒身心盡瘁的陰影。盧梭被這幅畫感動得眼淚奪眶而出，他在畫裡看到了一個為家人終日勞碌，慢慢衰老的父親影像。他說：「對的，米勒終其一生，為依賴他生活的人勞苦，像一棵接植太多果苗的母樹一樣，自己先行凋枯。為了養育子女，米勒苛待自己。他像是粗大原始樹幹上吐著新嫩葉的樹梢；如波愛基宇斯所說的：『丹佛尼斯呀，接植梨樹吧！你的子子孫孫將會享受你手植的果實。』」

此時米勒已到了山窮水盡，僅剩下二法郎的地步。

盧梭成功地把米勒介紹給某些藝術愛好人士，這些人向米勒買了幾幅素描和油畫。盧梭自己也買下〈施肥的男人〉，他心地善良，對米勒隱藏真相，謊言〈施肥的男人〉是美國人買去，其實是他自掏腰包購下，收購〈接木〉的也是盧梭。

米勒的〈餵小雞的女人〉令人難以置信地被收藏家魯特羅奴以二千法郎的高價收購，他帶子女到故鄉拉‧阿克地方旅行了兩個月（一八五四年六月）。當時他以正確的、敬虔的筆觸畫出了家人親戚的房屋、庭院、牛棚以及一切身邊的事物，總共畫成了十四幅油畫，二十張素描與二冊速寫薄。母親死後，遺產分給八個兄弟。米勒放棄了他應得的房屋和土地，只換取一些書籍和一座古老的餐具櫃，並且負擔兩個弟弟的教育。弟弟們立志做畫家，所以也來到巴比松與米勒一家人同住。

這個時候是盧梭飛黃騰達的時期，米勒見到迪亞斯、巴利、杜米埃、吉姆和愛吉比利。他們策劃由巴利、迪布利、德拉克洛瓦、盧峯、杜米埃、迪亞斯和米勒輪流執筆畫拉‧范丁勒的《寓言》插圖。但是這個構想僅見到了幾張之後就半途中輟了。不過，米勒認識了杜康，杜康來訪從不進房間，喜隱姓埋名做不速之客來個促膝長談，有時誇獎米勒的畫，

接木的男人　1855 年　油畫　82.5 × 66cm

說自己也應該如此這般地畫，米勒被他的造訪弄得心驚肉
跳。關於杜康其人，他曾以極簡單明瞭的數行字如此描述：
「我從來沒有聽過他講一句稍具人情味的話，他的警句極其
挖苦的能事，諷刺尖刻、批評公正，甚至對自己也從不寬
容。像一個尋道者般，因一直無法找到一條自己應走的路而
苦惱著。他是一位具有一個煩惱的靈魂的超人。」

　　雖然米勒有了這些深摯的友誼與即將來臨的成功（對於
這種成功的一部分，米勒曾極力抗議，終徒勞無功，是應該
歸因於當時革命思想批判的後果）米勒的〈接木〉在一八五五

農夫慶祝豐收　1850年　素描　61.1×26.6cm　紐約私人收藏

年的萬國博覽會時獲得佳評如潮，但是人生的考驗卻接踵而至，饑餓與租稅又告來臨。米勒寫著：「我已經是心灰意冷、精神頹廢，未來是一片黑暗，就是即將來到的也是一片漆黑，你們終究無法解釋……我連房租都湊不到。」參西爲了匯寄一百法郎給他，兜售過獎券。一八五七年，米勒熬不住命運之坎坷多乖起了自殺的妄想，爲了驅除這種宗教思想所嚴格否定的不健全念頭，他畫了一幅畫家躺在畫架下，女人因恐慌而尖喊著〈自殺是男人恥辱〉的素描。

　　這個時期，米勒創作了最優美的作品。從一八五六年至一九五七年畫了〈夜欄中的牧羊人〉、〈在黃昏中趕羊的人〉、〈依著拐杖的牛仔〉的一連串作品。他常被沈思中的農夫和牧人，鄉下人神祕莫測的姿態，夜幕低垂時從草原升起的煙

靄，羊羣走過向空氣中散發著煙霧的夜晚，清冷的月光籠罩在沈睡中的大牧場和曠野的詩般靜寂，而深深地感動。米勒如此地喜愛畫「牧人」的結果，將已往為了人物而被省略的風景，自然而然提高到在整個作品之中佔有相當大的地位。

　　一八五七年，米勒展出了〈拾穗〉。這個畫中令人印象深刻的三女性，正彎著身子從地上撿起落穗。批評家對這些人物頗多指責與憤怒，甚至一直是米勒的擁護者保羅・杜桑・威克特等人也頓時變為敵人，抨擊著：「這些人是立在田野的稻草人，米勒想以這種差勁的技巧來描寫貧苦，畫中

羊群歸來　素描　1850～1852年（1860～1865年？）　28.8×32.6cm　舊金山美術館藏

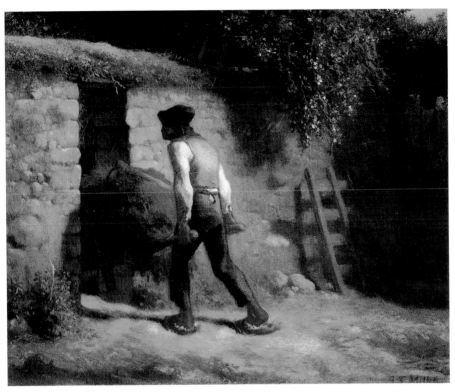

推乾草推車的農夫　1848～1852 年　油畫　37.8×45.4cm　印第安那波里斯美術館藏

沒有誇張的醜陋，也沒有明晰的平庸。」人們在畫裡只想看到政治性作品所暗示的貧苦控訴。在這種情形之下，只有一個人愛特蒙‧阿布瞭解這個作品的「嚴肅的樸素」的含意。雖然這幅作品僅有少數的讚美者，最後卻以二千法郎的價格售出。同一時期，法王爲了他的御車曾委託米勒畫〈聖母受胎像〉，這件作品至今似是下落不明，也未曾留下任何有關文字記載。不過參西卻告訴後人說，米勒在畫這幅作品時，依然故我，畫著有柔和目光，額上覆著頭髮，對自己神祕的身世感到茫然，微開著嘴的鄉下荳蔻少女。

　　一八五九年，米勒完成了著名的〈晚鐘〉，這幅作品後來雖然備受推重，但是在當時頗遭奚落。比利時公使潘‧布拉

惠稍後買下這幅作品。這幅畫如眾所周知，名聞全球，並以令人難於置信地不斷漲價與無以計數的複製品贏得世界性的名聲。現在由於人們對這幅作品過度的狂熱，反而引起極大的反感。批評家指責這幅作品在構圖上的缺陷；例如過高的水平線、生硬的人物、為了添補推車前一片空地被放置的籃子等等。米勒曾想畫出比這幅作品更強而有力與意義深奧的見解，雖然如此，〈晚鐘〉仍不失其獨特的音樂魅力。

米勒想在這幅作品裡，讓人聽到鄉下人寧靜黃昏的音樂及遙遠的鐘聲。米勒被那象徵人類與大地鬥爭之後，和平來臨時的靜寂的詩情，與黃昏夕照中，廣闊的田園裡祈禱的樸素又孤獨的人類深深地感動。

米勒將那富於戲劇化的〈死與樵夫〉與〈晚鐘〉一齊送到沙龍展覽，前者遭到審查的落選，為此引起多方的議論。在當時不管是米勒的敵或友都對他寄予一種藝術與道德的力量，並對審查員不尊重的態度感到憤慨。亞歷山大‧仲馬為米勒辯護，曼滋在一八五九年六月十五日在《美術新報》向審查員掀起反對運動。這年米勒的舊病復發，但堅強的體質克服了病魔，不久即痊癒。

到了一八六○年，米勒終於逃出貧困的厄運。米勒與某畫商簽下契約，在今後三年將他畫的所有素描與油畫，以按月二千法郎的條件交換。但是因為契約履行遲緩，到了期滿時，米勒反而背負了六千法郎的債務，結果還是以畫抵償。雖然受到這種挫折，但對米勒而言，是他一生中生活最舒適安定的時期，此時期的作品也充分反映了平靜與安寧。他在一八六○年畫了〈餵奶〉、〈孕育〉、〈提水的農婦〉、〈等待〉、〈剪羊毛的女人〉，並在一八六一年的沙龍展出。據他的註解，在這些作品裡「要畫出辛苦生活中的那些快樂與幸福的情景，清新的空氣與風和日麗的八月天」。雖然這些作品頗

引人入勝，但還是引起了社會上的爭論，很久以來，一直是米勒擁護者的迪奧·高地與保羅·杜，桑·威克特也變成勢不兩立的敵人。柯洛保持觀望，也對米勒的作品表示敬畏，熱中於他所謂的「小調」。在另一方面，米勒獲得了德拉克洛瓦與巴利的支持，後來杜米埃、迪亞斯、蘇尼埃、史帝文安和吉羅姆也加入陣容。這張名單顯然足夠壓制那些文學家的批評。

　　一八六二年米勒畫了〈冬天的烏鴉〉、〈種馬鈴薯的農夫〉、〈吃草的羊〉、〈梳麻的女人〉、〈牡鹿〉和〈執鍬的男人〉，並且於一八六三年送到沙龍公開展覽。米勒在執筆畫〈執鍬的男人〉時，深深體會到今後自己可能遭遇的困境與搏鬥——向巴黎趣味的挑戰。米勒把人類的勞動以最殘忍的形式描寫出來，受折磨的四肢軀體，交瘁的心力，並且將人類從崇高的地位拉下到與禽獸無異的地步。這完全是向人類審

八月拾穗者　1851〜1852年　素描　16×23cm　美國麻省劍橋哈佛大學佛格美術館藏

看牛的農家女孩　1852年　素描　41.5×31.2cm　鹿特丹波曼斯文博物館

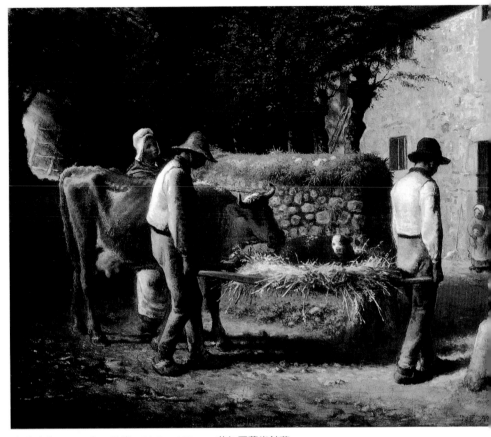

仔牛出生　1864年　油畫　81.6×100cm　芝加哥藝術館藏

問，甚至是拷刑的表現，使人連想起拉·布力爾在下面的名言，事實上他們二者常被認爲是同工異曲，自成一體。

「在那曠野，到處可看到雄的、雌的、黑的、褐色的野獸。它們被酷陽灼燒著，四肢被大地捆綁著，盲無目的地到處流蕩，並且以不屈不撓的耐力在大地上尋找。它們甚至具有表達自己思想的語言能力，當它們豎立時，看來酷像人類具有四肢五官，其實它們原來就是人類呀！」

米勒寫著：「爲了〈執鍬的男人〉，我將被那些厭惡接受

米勒夫人及其子女
1853年　素描
49.5×43cm
日本私人收藏

不屬於自我世界的事物，以致擾亂了心思的人們，惡言相待。」結果被他言中。但是高地與桑·威克特都冷嘲熱諷地以爲，米勒侮辱了農夫，不瞭解田園之美。米勒以寬宏且富於宗教般莊嚴的書簡回答：「我對於〈執鍬的男人〉的評語，認爲簡直是不可思議。我們爲什麼不能以單純的眼光來欣賞人類必須爲生活滿頭大汗而勞苦的事實。有人說我忽視了田園的魅力，其實我除了田園的魅力之外，也發現田園無限的莊嚴。我與他們一樣看到基督所說：『告訴你們，就是所羅門極榮華的時候，他所穿戴的還不如這一朵花呢！』我看見小花，也看到蒲公英的曳影，從遙遠的地平線與雲端透射出來的燦爛奪目夕陽餘暉，在曠野耕耘掀起了灰塵的拖馬，還有在崎嶇多石泥土上，從早忙到晚，正想伸伸懶腰的疲倦農夫。但是這種種卻被世俗的富麗堂皇所掩飾，這不是我所能創作的。」

我們也許可以說，在米勒的畫裡，因戲劇效果產生的苦澀感，沖淡了畫本身具有的自然詩韻。米勒很瞭解這一點，當他再度熱中於繪畫宗教題材時（兩幅〈出埃及記〉與描寫基

海的收穫　1854年　素描

169

督從墳墓復甦，以閃電一般不可抗禦地昇天的〈復活〉的素
描），就更沈湎於迪奧克利拖斯、潘士、莎士比亞和但丁的
詩。他對迪奧克利拖斯的詩，愛不釋卷，曾計劃描繪其中田
園詩的一節：一羣山羊在傾聽迪爾西斯吹著牧笛的插圖，還
有迪爾西斯的歌——黛芙妮的死與迪奧克利拖斯描繪的水壺
上的三幅浮雕畫。這三幅畫是：二個男人在爭奪上帝所創造
的一位佳人的垂青；站在海岩上撒網捕魚的老漁翁；以及蹲
坐在籬笆邊，正忙於編製蟲籠，以致疏忽旁邊有一隻狐狸正
在偷吃葡萄，還有一位偷走了早餐的少年。米勒這種精神同
樣表現在畫給奧斯曼街某旅館餐廳的四幅裝飾畫中，那是以
「四季」為題，取材自古代史實黛佛尼斯與克羅埃、戴美笛
和被女人暖和凍僵了身子的愛神邱比特。

　　雖然米勒對古代藝術懷有真摯的喜愛，但還是感到不能
心滿意足，就是在畫給旅館的裝飾畫之中，最能表現他獨特
風格的是那些富於寫實性的天井畫。這些畫描寫在藍天白雲
之間，追逐蝙蝠與貓頭鷹的一羣小孩，周圍綠色部分以遠近
法畫有雞肉串燒、鹿腿肉、哈蜜瓜、花、水壺和樂器。

　　米勒不久就放棄這種神話式的幻想，回到嚮往已久的樸
素而又謐靜的田園詩。他在一八六四年的沙龍展中展出那令
人喜愛的〈牧羊女〉與得自田園靈感的〈抱小牛的農夫〉。對於
這些畫，社會上還是報予嘲笑、抗議與諷刺漫畫。那些抱著
懷疑眼光的「社交界仕女」，根本無法了解米勒所描寫的農
民在日常生活中與茶餘飯後的寓意。這些農夫整天苦埋於自
己的份內事，並且深信這份事是天經地義，與那些巴黎趣味
和舞臺形式一比較，顯得格格不入。當時迪奧‧盧梭毅然寫
信給高地，嚴厲地說：「自從一八三〇年以來，你就不斷地
探求美術。這好像航行在浩瀚大海的孤舟，繞過許多海岬，
衝破萬里浪，終於找到入埠的陸地一般。你也好似哥倫布具

熬夜　1856 年　素描　14.5 × 10cm

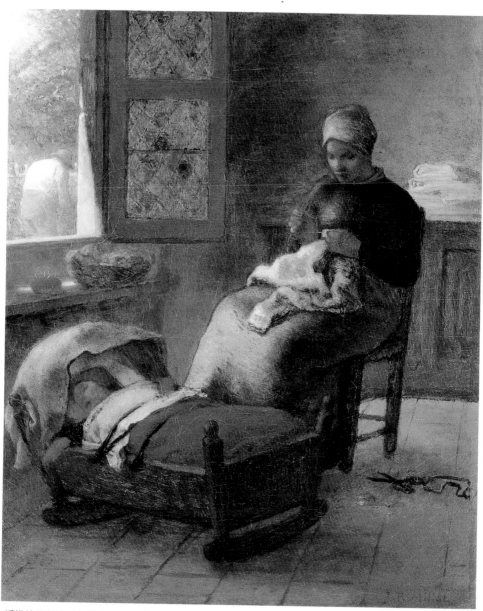

編織的母親坐在入睡的孩子床邊　1854～1856 年　油畫　46.5 × 37.5cm　美國克萊斯勒美術館藏

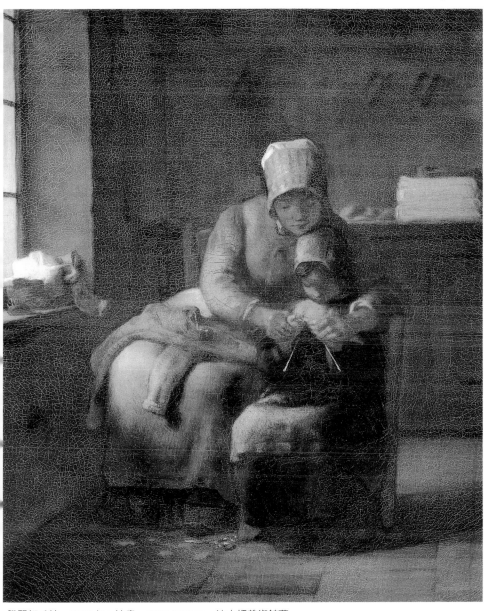

學習打毛線　1854 年　油畫　47 × 38.1cm　波士頓美術館藏

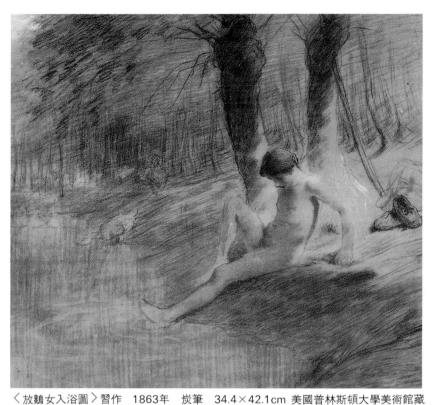

〈放鵝女入浴圖〉習作　1863年　炭筆　34.4×42.1cm　美國普林斯頓大學美術館藏

有辨別新大陸在何方的睿智。但是我希望你能提高警覺，因
爲我總認爲你的船在湍急漩流之中，駛向危險的斷崖深淵。
你越來越庸俗，我勸你不要隔岸觀火，終必被延火焚身，更
不要俯首於都市趣味的誘惑，忽視了自一八三〇年以來，唯
一的真摯畫家──法蘭西斯・米勒。」

　　一八六六年米勒爲了妹妹愛美莉的死，回到諾曼第，同
時展出了他的風景畫〈葛雷維爾〉　這幅畫被評爲平庸之作。
米勒此時爲了陪伴罹病的太太，遷到維雪。他非常喜愛這古
老的布爾保奈地方，整天陶醉在那比巴比松更淳樸的田園情
調中。巴比松因爲離巴黎較近，一年比一年顯著地受著巴黎
的影響而變遷。在米勒寫給參西的信裡：「此地風光明媚，
有些與諾曼第相似。此地的居民看來也比巴比松人更像農

174

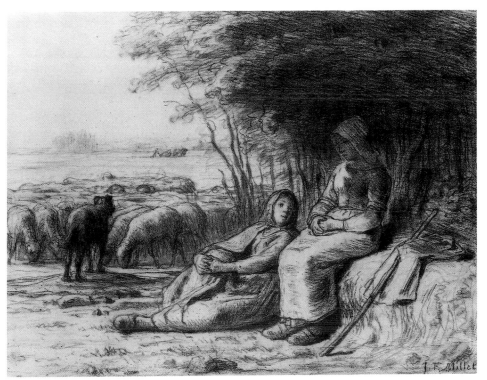

二位牧羊女　1852～1856年　炭筆素描　34.9×45.7cm　日本私人藏

夫。他們有善良、敦厚與樸素的美德，一般女性都有純樸嫻淑的氣質，完全是哥德式藝術的人物模型。」他在速寫簿裡畫了五十張素描與水彩畫。在旅行奧佩爾尼附近的四、五天，米勒感動得五體投地：「我的腦中充滿了一切看到的事物，被陽光灼燒的廣闊大地，削突的岩石，低窪的土地，不毛的平原，點點散落在各處的綠野，一直在我腦海縈繞。這裡有陰黯的山崗，也有讚美上帝榮耀的丘嶺。」這種對大自然明晰又清朗的印象，更使他的才能傾向於風景，於是米勒畫了帶有悲傷創痕的筆調的〈冬〉與〈落日〉。

　　米勒在一八六七年的萬國博覽會展出他當年所畫的傑作〈拾穗〉、〈晚鐘〉、〈死與樵夫〉、〈剪羊毛的女人〉、〈牧羊女〉、〈羊欄〉、〈種馬鈴薯的農夫〉、〈馬鈴薯的收獲〉等畫。他在同一年〈餵小雞的少女〉與〈冬〉送到沙龍。米勒一連串的

放鵝女入浴圖　1863 年　油畫　38×46.5cm　美國馬里蘭沃達茲藝廊藏

傑作能齊集一堂展出，對一般觀衆而言是件啓示。這次的參
展，他得到了一等獎章，隔年又得到里昂・特努爾勳章。但
是這一年在米勒整個的生涯中，卻是以悲傷與哀痛結束。因
爲他的至友，也是繪畫的知己迪奧・盧梭在幾個月之前罹患
腦溢血，經過痛苦的煎熬，在一八六七年十二月二十二日被
米勒抱著逝世於巴比松。

　　在一八六八年，米勒再度居住於維雪，遊覽阿爾撒斯與
瑞士，並且旅行了巴雪爾、盧瑞倫、佩爾努與丘比利，但是
米勒看來沒有像盧梭一般對阿爾卑斯山感受到强烈的美的震
撼，而盧梭無論在早期或晚年的創作，都得自阿爾卑斯山的
靈感。米勒在一八六九年的沙龍展出了〈縫衣〉、〈紡紗的女
人〉、〈搬運小牛的農夫〉與引起不下於〈執鍬的男人〉般軒然

〈兩位挖土的農夫〉習作　1856～1857年　素描　24×35cm　日本私人藏

大波的〈殺豬的人〉。這是一幅毫無裝飾的寫實主義作品，在那隻拼著命抵抗的肥大生靈與生性卑鄙，腦滿腸肥的人類之間展開的一場鬥爭，喚甦了人類最大的殘忍性。這種鬥爭在陰沈灰暗的天空下，圍繞著又高又暗牆壁的農家庭院裡展開，米勒稱之爲「這是一齣戲劇。」

一八七○年普法戰爭爆發。米勒離開巴比松舉家遷到謝布爾。米勒因爲畫了港埠被逮捕到軍營，幾乎被誤爲間諜。經過了審問之後，米勒終被釋放，但卻被警告不要在街上人潮之中，手執鉛筆，否則恐被暴民的亂刀暗槍誤傷。事實上，這個時候的他已無心創作，對國家淪陷所遭受的危難感到憂心忡忡。他寫給參西的信說：「我憎恨任何德意志的事物。我無法壓制不斷湧上心頭的滿腔憤怒，這些傢伙終歸必被咒詛滅亡。」他爲了想排除這些積鬱煩惱，終日醉心於繪畫，但卻無濟於事。他對巴黎頻頻傳來戰事，被砲火洗劫擄

掠殘殺感到痛心疾首。法國政府此時要他加入爲「藝術家聯盟」會員。米勒在這種緊要關頭，卻對一般大衆宣布了終其一生與那些强迫他入夥的社會主義信徒與革命份子大相逕庭的告白書。在另一方面，米勒雖受了他自己所謂的「大屠殺時代」的打擊與羞辱，但反而因此喚醒了自己的聖道精神，燃燒成一股强烈的熱情與靈感。米勒好似聖經裡的預言家一般叫喊著：「主的劍啊！你未曾停息吧！」爲了驅除心中的憂愁，米勒和參西一同回到夢寐以求的可愛故鄉，並且終日徘徊與懷念在那些歡渡童年的地方，他們在家鄉停留很久，故鄉雖然景物依舊，但親人大半已故，增添了米勒無限新愁。米勒在一八七一年六月二十日寫著：「昔日那些甜美的、痛苦的回憶都湧上心來，一時難於自抑，不勝唏噓。在海灘上攜手共遊的伴侶，今日已不知何在。」

一八七一年十一月，米勒回到了巴比松。他此時年歲漸高，並且快要爲人祖父，雖然家庭給他無限的溫暖與愛情，但是健康卻日益衰弱。在這段生活頗安適的時期，他變爲兒童畫的畫家。從一八七一年到一八七三年之間，米勒以母愛般的溫柔與愛撫創作了一連串富於親情的作品，如〈宵〉、〈病兒〉、〈餵鵝的少女〉、〈第一步〉、〈哄睡〉。畢竟成功終於來臨，曾經被譏笑與輕視的米勒作品卻以嚇人的高價被收購。〈提燈的女人〉賣了三萬八千五百法郎，〈鸛鳥羣〉賣了二萬五千法郎（這種價格當然難與日後在歐美米勒作品的漫天喊價相比）。杜・雪努維爾促成了向米勒訂畫並裝掛在潘迪昂殿的八幅《阿爾旦病人的奇蹟》與《聖邱奴維佛的聖櫃行列》的連作。到了此時，法國政府才承認米勒在畫壇上的貢獻，這些作品也使米勒接受了五萬法郎的酬金。

但是此時的米勒病況卻急速惡化，正如他自己所說是到了奄奄一息的地步。一八七二年米勒患了嚴重的頭痛、眼疾

以及神經錯亂，苦纏病榻。到了一八七三年，米勒復因嚴重的肺癆喀血。當年九月他寫著：「我被整天不停的咳嗽折磨得死去活來。」一八七四年米勒自以爲沈疴難有起色的希望。米勒說：「到了此時才頓然徹悟自然與藝術之奧祕，但卻要撒手西歸，不禁嘆惜生命的短暫與無奈。」到了十二月，米勒終因病重臥牀不起，延至一八七五年一月廿日在家人看護之下溘然長逝。

在米勒臨終的前幾天，一幕令人想起美麗聖徒傳裡記述悲傷與詩意的前兆，正預告了他的去世。那是一隻被狗追逐的可憐牡鹿，逃到了他家庭院後遽然死亡。這是象徵掙扎於

蒙・巴特勒　1855年
銅版畫
36.4×52.6cm

死亡邊緣的生靈之間，也有互相懷抱的友誼與悲傷。這種友誼的情愫正是這位窮其一生，生活悲慘坎坷的大畫家米勒的天才所具有的湧泉般靈感的真髓。

四、米勒的作品及美術理論

米勒自一八四〇年開始展出作品，一直到逝世，其間有

搗乳的婦人　1855～1856年　銅版蝕刻　17.8×12cm　法國格拉斯柯博物館藏

沃吉山中的牧場風景　1868 年　粉彩　70 × 95cm　日本山梨縣立美術館藏

柯森村　1854～1873 年　油畫　73.2 × 92.4cm　蘭斯美術館藏

三十年之久，但作品數量相形之下顯得相當少。他留給後人的畫，僅約八十幅，其中除了〈剪羊毛的女人〉少數例外者，大部分都是小幅作品。究其原因不外是他對創作具有超人的熱情與精力，卻往往耽於冥思，對自己的作品未曾感到滿意，因此一而再地修改重畫，耗費過多時間所致。米勒的為人個性淳樸，精神一貫，對外界事物的見解、感情與思想，終生擇善固執，但是米勒不斷求新、擴大思域，以免泥於古而成爲墨守成規的人。他曾經有一段時間勉強自己去創作與自己天賦與良知相悖的作品，結果一敗塗地。當他覺悟自己誤陷歧途時，就遽然返回自我的天地，更努力於觀察萬物的精神涵義，進而開拓獨特的藝術境界。

老馬歸途　素描

　　雖然米勒的初期作品都散失殆盡，不過從那些畫題的選擇與當時的人所寫的回憶錄裡，可以窺見米勒終生的創作精神是一致的。他的靈感來源與典型是日常生活中對自然界情景的細膩洞察與聖經。在創作初期，他有一幅描寫一位老邁虛弱、彎腰駝背的老人畫。他攜帶到謝布爾師父家的二幅素描是取材自《路伽傳》與田園情景。在德拉魯修門下時，米勒忠實地努力臨摹法蘭西斯一世美術館的〈聖家族〉與古典美術，但是他那敦厚粗魯的鄉下人脾氣，實在是無法忍受潔淨的學院式畫風。畫友們都取笑他那種「卡昂（諾曼第古都）風俗」的土頭土腦，他卻不時以讚美米蓋朗基羅來以牙還牙。後來爲了生計，不得不仿造那些十八世紀時髦畫家的作品，對米勒來說實在是件苦差事，但是這種不悅的強迫工作，卻使他在畫技上的運用自如，獲益甚多，米勒也因此得能從德拉魯修的黑黝又燻焦的籠罩陰影中逃之夭夭。米勒爲吸取自己所缺乏的他人長處，開始研究柯黎地，並努力學習。據當時的人所說，在一八四四年間，米勒最顯著的特徵是色彩的變化——他以瑰麗似錦的粉紅色與灰色繪畫，並以

輕快筆觸創作，然後對畫自我陶醉一番。米勒這個時期的代表作是〈少女安頓華妮特・佛阿旦肖像〉，畫著頭上紮有粉紅頭巾，赤腳跪在鏡前，顧影皺眉的少女。米勒從再婚之後到一八四七年之間，創作了看來不像他的風格，但卻洋溢著強烈的力感，取材自神話的〈酒神的祭司〉與描寫淳厚又純真的愛情牧歌〈獻給牧羊神的禮物〉。爲了彌補已往僅著重色彩而疏忽了正確素描的觀念，他開始磨練描繪形體的技巧。米勒在畫〈從樹上解放下來的奧伊迪布斯〉時，才達到完成裸體的研究。這些畫僅是米勒嘗試性的創作，並不能長久埋沒了他自己與別人對他天賦的慧眼賞識。其實有心之士並未被那些偽裝所迷惑，以致看漏了他的天賦。高地與特黎都察覺到在「奧伊迪布斯」學院式無精打采之中，卻蘊藏著無比的粗獷力量。迪亞斯批評〈浴女〉是「走出牛欄」的女人。米勒雖然對評論忽略了他在〈浴女〉之中所表達的樸素雄壯的偉大憤慨，但也因此發覺自己並不是屬於優雅世界的人，並且以自己置身於這種圈子感到恥辱。米勒對保羅・杜所形容，在那一齊陳列著「美麗動人的巴黎趣味作品」之中，看到米勒的畫時，就好像有人穿著泥濘不堪的鞋子走進客廳的感覺，予以承認某種程度的同感。米勒爲了安慰自己這種虛僞的畫，開始研究巴黎的勞動者及附近的田園，並在一八四八年以〈掏糠的農夫〉一畫開拓了他優越田園畫的端倪。

到此米勒遂下了決心與一切裝飾美術脫離，在一八四九年毅然從事於田園畫的研究。米勒居住在巴比松的初期，每天，甚至二、三個鐘頭之內，就可完成一幅田園畫。米勒在一八四九年某月某日寫給參西的信說，他已一口氣完成了五張油畫，現在還在畫其他三幅。他在一八五○年起早先畫的〈播種者〉，乃一時衝動，後來發覺畫布太小，爲此不得不將人物的輪廓重畫一次。米勒在巴比松初期的作品裡可以發現

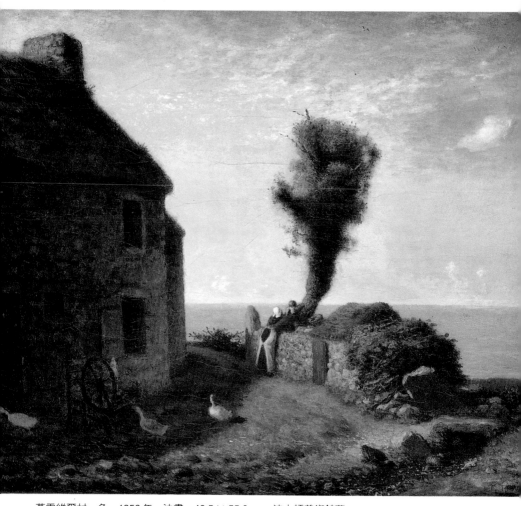

葛雷維爾村一角　1856 年　油畫　46.5 × 55.9cm　波士頓美術館藏

強而有力的描寫特徵。高地在一八四八年就指責米勒〈掏糠
的農夫〉有過度的「隆起」，至於巴比松初期的作品，都被
批評爲有「沙魚皮一般的粗糙」。

　　米勒對自己的作品也深感不滿，但他的自我批評顯然與
批評家不同。他不但不改變粗獷手法，反而變本加厲，總以

爲自己在畫技上的力氣不足。他在一八五三年這樣寫著：
「我唱得字正腔圓，但似乎因聲音低沈無法被聽清楚。」這
時他與盧梭的友誼頗篤，並受益自盧梭的忠告不少。在現存
的幾封來往書簡中看來，他們二人當時有合作某事之議。米
勒的天才受到這種有力的鼓勵與影響，自然而然擴大了創作
上的技域。到了一八五六年，風景畫佔了他作品很大的分
量，以臻〈拾穗〉與〈晚鐘〉的境界；那是統一的、真摯的、純
樸的、蕭穆的──他的敵人所謂的極其寒酸──的境界。但
他總是將自己隱藏在所創作的作品背後。

　　一八五九年〈死與樵夫〉的落選，激起了他的鬥爭本能。
他在一八六二至六三年，以〈執鍬的男人〉對付挑戰。在這幅
畫裡，米勒一掃已往諂諛的描寫，將他粗獷畫風發揮得淋漓
盡致。正如他自己所説，那是大自然中實在姿態的真正「大
地之聲」。

　　米勒以這般過度的肯定自我，獲得短暫的鬆懈，然而他
不但不爲那些批評所動，反而對自己被熱烈地誇讚，感到反
感，以致被迫走上了極端的反對。米勒爲此畫了一些取材自
希臘田園詩的神話題材，這是他在裝飾畫時期作品之一。雖
然友人比爾迪與比怡丹尼爾頗賞識這些作品，但是這些作品
對米勒而言，只能視爲一位現代粗魯又庸俗的農夫，偶然間
闖進了希臘傳説的世界。

　　米勒一八六四年創作〈搬小牛的農夫〉與在一八六九年畫
的〈殺豬的人〉，實現了歸返現實與理想。但從一八六四年到
一八七〇年之間，米勒卻將大部分精力耗費在爲數可觀的素
描與粉蠟筆畫，並藉此做爲以後創作油畫的根底。米勒由衷
地瞭解，他必須將這種畫技融會貫通，以便表達自己的思想
與純藝術的內涵。米勒在這個時期的旅行，尤其是一八六六
年到奧佩爾尼之旅，給他對大自然有了全新與深刻的感觸，

形成日後風景畫在他的作品裡，占有重要席地的一大原因。米勒爲了將自然表現得更真摯，曾經仿照培南度‧伯利施寫下：「以堅定的信心與毅力探索自然的內涵。」比爾迪曾說，米勒在其晚年將諸多的事物放進創作裡，甚至將圍牆、岩石與樹皮都表現出因時光的消逝而留下的痕跡。米勒隨著年齡的增加，心靈也更加充實，同時使他在待人接物上更加真摯與和藹。恬靜的田園生活，使他的晚年享受到心靈的安寧和家庭的溫暖。這在他爲兒童所畫的那些作品裡可窺一斑。

我們已概略認識米勒在藝術創作上的發展過程，現在我們再看看他的繪畫技巧與形式。

首先，我們會發覺他與同時代的許多法國卓越的風景畫家一般，不直接向大自然描繪作畫，也就是僅在畫室裡閉門作畫，並且大多以農夫與農婦做爲模特兒。米勒大多以現成的習作和速寫，有時也以獨自的漫步與長時的冥思所捕捉的靈感，藉以創作。威爾萊特曾寫過：「米勒常對我說，他無需一面觀察自然，一面研究自然，只需偶而以小速寫簿記下印象即可。他的記性強，能將所看到的景色以驚人的準確重現於畫布上。他曾說自己的記性本來甚爲遲鈍，他加強記性的訓練來自後天的努力，才有顯著的進步。事實上，這種憑記憶創作的畫，比那些直接向大自然描繪的畫，給人的整個印象更爲真實。」因此，米勒的風景與人物畫給人一種單純與統一的感覺，這是因爲米勒能捕捉住對象的特徵，拋棄那些與整體無關緊要的細節所致，由此產生了他獨特的寫實風格，也就是那所謂構想與抽象的特性。雖然米勒的看法似乎頗有道理，但那絕不是他事先有意的安排，或者是腹稿，而是一時脫口而出的片語隻字罷了。

米勒的畫室很特別，光線更是黯淡。他自己曾說：「正

第一步　1859年　素描　29.5×36cm

如衆所周知，我都在陰影下作畫，也只有在陰暗中，我的眼
力才能敏銳洞察，頭腦才能清醒。」米勒用這種畫法能創作
晌午──日正當中時候，在曠野閃爍的陽暉景象，不禁令人
詫異。米勒曾經罹患眼疾並幾乎失明，這可從他的作品裡常
使用暗淡的光線，以及應該有強烈的光輝，但卻是暗淡的名
作〈拾穗〉裡發覺這種事實，並獲得印證。米勒最熱忱的擁護
者亞布在一八五七年的沙龍，洞察出米勒這個缺點，但卻予
以寬容並婉轉地解釋：「八月的艷陽正在畫布上灑著金黃的
光輝，但卻看不到像迪亞斯畫裡，那種蹦蹦跳跳的學童一般
乍晴還陰的陽光。那是一種能晒黃麥子，讓人汗流夾背，愛
惜光陰，不許人們賦閒偷懶的肅穆陽光。」但從這種「肅穆
的陽光」──事實上，因爲太肅穆──在那腳踩著金黃麥穗
的三位喘氣的人物身上，實在難找出那想像中令人感動的陽

牧羊女　1857年　石版畫
23.8 × 31.3cm
法國格拉斯柯博物館藏

河畔的洗衣女　1858年　粉彩畫

光。假如米勒能夠的話，他必定會在那畫面上揮毫自如地畫
出那種光輝。雖然他的個性憂鬱，並盡量避免使用刺激視覺
與心理的強烈光線，但與其他題材相比，他卻很少描繪那種
森林暗沈的刹那與詩情畫意的陰影，是件頗令人百思莫解的
事，也許他認為這種題材過於平庸，才予以不屑一顧的態
度。為了畏忌感傷，米勒也一如米蓋朗基羅對佛蘭且斯卡‧
奧蘭所說「好的畫從不描繪眼淚」。米勒喜愛晨曦與黃昏的
片刻，像〈晚鐘〉裡地平線上的夕陽落照在田園的一刹那，像
〈羊羣〉與〈牧羊女〉裡的遠景，那種沐浴在雪花般餘暉的一瞬
間。米勒雖然如此，但我們不能視他為半調色畫家，因為半
調色含有優柔與溫和的意義在內，這顯然與他的天才，那種
粗獷風格格格不入。雖然米勒能畫出像陳列在羅浮宮美術館
的〈葛雷維爾的教堂〉一般，富有溫柔與閃亮的陽光，或者像
另一幅掛在同一畫廊的〈春〉一樣，畫出象徵著狂風暴雨即將
來臨前，烏雲密布的天空，與照落在牧場和開滿著花的果
園。但大體上說來，米勒還是不能稱為光的大師或者是色彩
大畫家。有人曾指責米勒將大地、皮膚與衣服都塗上同樣模
糊不清的單調筆觸也不無道理。但是米勒唯獨對衣料的暗影

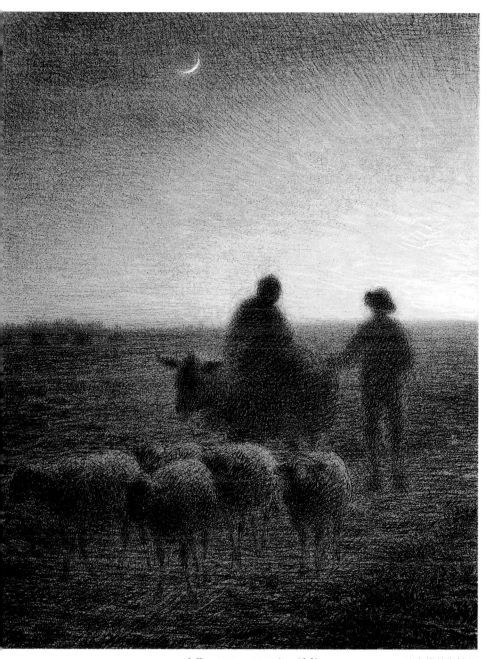

夕暮　1859〜1863 年　粉彩　50.5 × 38.9cm　波士頓美術館藏

梳羊毛的女人　1856年　銅版畫
25.6×17.7cm　巴黎國立圖書館藏

付予深切的關心。據威爾萊特所説，米勒在畫室備有布塊、
手帕、裙子與女襯衫，以便隨時觀察布料陰影的變化。米勒
喜愛青色，對新襯衫上剛染的或磨洗褪白的舊衣服，其間無
以計數的微妙青色，都能揮灑自如，並耽迷此道。米勒大部
分的作品給人印象是陰沈與千篇一律。以現代的批評家，多
傾向以色彩來批判繪畫的趨勢看來，米勒的這種作品實難逃
被指責之咎。尤依士曼斯對著「米勒那種平凡、粗野、人爲
的單調又下流的油畫」、「陳腔、頑迷、雜亂、卑劣的畫」
與「在陰霾天空下一羣粗陋又低賤的人物」氣得無以復加。
尤依士曼斯將米勒分別看做他所讚美的粉彩畫家與嫌惡的油

梳羊毛的女人　鉛筆素描
24.7×16.2cm

畫家二種，並將後者看做「對配色有著迂腐的顧慮與陋規的
愚笨塗畫布者。」

　　米勒不僅受古典傳統的束縛與影響，事實上他是古典派
畫家，繼承了這位法國偉大古典派大師。因此想要正確地欣
賞米勒的創作，其最佳捷徑不外從這種見解與畫派的原則下
鑽研批判。米勒不是一位開創新派藝術的革新畫師。只是一
位懷有十七世紀胸襟，以古老的技巧來表達的現代大師。這
正是米勒與眾不同的獨特性，至於他的那些長處與缺點，也
正是米勒家族與天才所應有的長處與缺點。

　　米勒曾經明晰地表示他與那些前輩大師間有莫逆之交的

感情存在。這從他對羅浮宮美術館收藏的繪畫，所作頗饒趣味的手記與評語中可窺其一斑。

　　前面曾述及，當米勒在巴黎居留時，實難於忍受枯燥乏味的都市生活，此時唯一安慰他的朋友，即是羅浮宮美術館。

　　米勒與羅浮宮美術館的交往也頗爲慎重，對於十八世紀那些魅惑大師所伸出的手，一概予以輕蔑的拒絕，並像迪羅特一般，給予布欣嚴厲的批判與大喊「滾出沙龍」。米勒蔑視那些「好色」的畫家，與他們所畫的那些「纖秀得有氣無力的四肢，扭著高跟鞋，縛著緊腰衣與平坦胸脯的悲慘女性。」他視布欣是一位誘惑的能手，甚至華鐸也惹他煩怒，他認爲華鐸過於悲傷。米勒以敏銳的心理觀察，發覺在「盛宴」假裝下的華鐸，是如何地貧乏與悲憫。他看到傀儡在演戲時，笑聲裡所隱藏的憂鬱。米勒想像著傀儡戲說：「小傀儡在演完戲後，就被拋回木箱並嘆泣自己命運的坎坷。」米勒稍爲喜愛慕利柳的肖像畫與李培拉的〈聖巴爾特羅美渥〉與〈堅達魯〉。米勒起初對林布蘭特不甚瞭解，這件事使人百思莫解，米勒對林布蘭特的那種引人矚目與變幻莫測的光感到疏遠；米勒對林布蘭特那種高不可攀的名望與特技，引以爲疚並視爲畏途。米勒說：「我不是不喜歡林布蘭特，只是他使我眼花撩亂。」後來才慢慢瞭解林布蘭特那種深摯真實又崇高的境界。米勒不喜歡魯本斯，但因爲魯本斯的「強壯」而容納了他的一切。他說：「我一直喜愛強而有力的事物。我寧願以布欣全部的作品來換取魯本斯的一幅裸體畫。」米勒酷愛強壯之美，在他心目中的大師都是體壯力強的人。他因爲喜歡力感與充實感，以致偶而也喜好那些與自己心中相悖的畫家，譬如他在范登布諾時相識的那些令人厭棄與感到乏味，但卻是充滿生命之躍動的義大利頹廢派畫家羅索與布

牛與走路的農夫　素描　16×29cm

復活　素描　19.5×30cm

　　爾馬諦頹且等。「他們屬於頹廢派是件不可否認的確鑿事
實。但在他們一輩人之中總會有些是愚蠢的傢伙，甚至他們
所謂的良好嗜好也頗值懷疑。但是他們卻具有驚人的創造

看守羊群的牧羊女　炭筆　私人收藏

力，他們興奮時的情愫，掀起了人們對往日美好的回憶，那
一切都像童話般充滿天真浪漫，與古老日子裡所有的樸素與
真摯。他們的藝術啓發人們對中世紀傳說的騎士蘭士羅特與
亞馬迪斯的憶念。這些富有人情味的巨人，令人百看不
厭。」在所有米勒的評語中，最使人感到驚訝與不可思議的
是對委拉斯貴茲僅以三言兩語，敷衍了事。他不太喜愛委拉
斯貴茲，他說他雖然能了解委拉斯貴茲畫裡的美，「但是從
他的構圖中，實在無一物可取。」

　　他所愛的大師是義大利文藝復興以前的畫家、十七世紀

法國的大師與米蓋朗基羅。

　　他所以傾心於文藝復興以前的畫家是基於道德上的共鳴。他愛那「將萬物表現得熱烈才是美，甚至將其昇華到高貴又美麗的才是善的優雅大師。」這些大師的敬虔、樸素與苦惱深深地感動了他。「起先，我被文藝復興以前的畫所吸引。」米勒說：「我愛那種如少女般的純潔主題，天真自然的表現，默默悟出人生不過是不勝負荷的痛苦，並且忍氣吞聲、不怨尤地肩負起這種人類命運的法則，甚至不求任何補償與代價的畫中人物。這些大師絕不創作現在美術界那種具有反判性的繪畫。」安吉利哥令人感到迷幻，在十五世紀義大利畫家之中，最能打動他心坎的是那嚴肅又悲壯的曼提尼，「只有像他一樣的大師才有如此無比的力量，並能將襲擊他的喜怒哀樂呈現於我們的面前。」

　　米勒除了十五世紀偉大的義大利畫家之外，最崇拜十世紀法國的大師。譬如他認為是「非常強壯」的蒲蘭・喬布尼與「法國最卓越的精神人物」盧丘兒，還有「預言家、賢人、哲學家又是多才多藝的編劇家」蒲桑。米勒說：「我一生觀賞蒲桑的作品，從不感到厭倦。」但是在眾多大師之中，能像暴君一般制服與支使他的，是他比任何人都崇拜的天才畫家米蓋朗基羅。在前章裡，我們曾述及米勒在第一次看到米蓋朗基羅作品，以及對著描繪〈失神的男人〉那張畫時，他也感到有如自己也嘗到了痛苦一樣的情形。之後米勒寫：「我深深瞭解只有畫出那樣作品的畫家，才有能力將全人類所承受的禍福，濃縮起來表現在一個人物的身上，這位畫家就是米蓋朗基羅。我曾經在謝布爾看過米蓋朗基羅幾幅印刷品質很差的複製品，但是現在我已經體會到他正是我畢生所響往、崇拜與追隨的人及渴望達到的境界，我甚至可以聆聽到他的聲音。」

汲水的女人　鉛筆素描

襁褓中的嬰兒　1857～1860年　素描　32.5×23.5cm　美國肯塔基州路易斯維爾司彼得博物館藏（右頁圖）

在近代畫家之中，米勒將德拉克洛瓦視爲與迪奧‧盧梭一般偉大的朋友。米勒頗崇敬德拉克洛瓦，曾經向反對者辯護德拉克洛瓦，並且在一八六四年舉辦的德氏個展，不顧負債的準備向德氏買下五十幅素描。還有伯里也可算爲米勒所挑選的少數伙伴的一員，米勒對其他與盧森堡美術館的畫家感到「厭煩與無聊」，他不但對他們的作品，甚至藝術本質都看不順眼。關於此事，米勒曾給予明確的說明：「現代的藝術已淪爲裝飾品，是客廳的點綴。回潮在中世紀時，藝術是社會的棟樑，同時也是羣衆的良知與宗教感情的反應。」這種日益式微的現象，不僅是藝術家本身，也是社會全體，尤其是領導階層，也就是那些有知識的貴族階級的責任。「現在社會上那些有智之士究竟對美術有何貢獻，答案是一無所有。拉馬丁（我在一八四八年的沙龍，曾經看過他在選擇自己喜愛的畫）只被那些與自己的政治與文學興趣一致的畫題所感動。他的家裡從來不掛林布蘭特的畫；雨果將路易‧普蘭傑與德拉克洛瓦二者視爲同等而不分軒輊；喬治桑以女人特有的戒心與花言巧語逃避問題；大仲馬僅聽信德拉克洛瓦，任他擺布；至於巴爾扎克、宇瓊奴西、佛烈克舒柳、巴爾比雅與美利，我從來就沒有拜讀過他們寫出自己心中感受的真心話或隻字片語，——也就是沒有讀過可做爲我們指南，或者可以增進藝術真正瞭解的一言半句。雖然普爾東的有關藝術著作，充滿睿智的警句，是一篇卓越的論文，但也不過是適合在盲人院的演講詞罷了。」

因此，米勒在當時感到自己完全陷於孤獨的深淵，過著與相隔幾世紀的少數大師如馬丁尼、米蓋朗基羅與蒲桑成爲思想之交的日子。在米勒的批評與撰文中，我們將發掘那些有益於瞭解他性格的特性。

起先，我們應該注意到米勒對委拉斯貴茲與華鐸等色彩

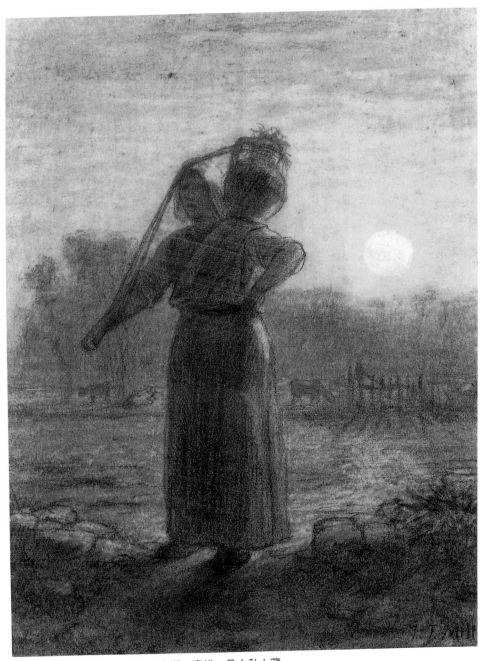

諾曼第的擠牛奶女工　1850年中期　素描　日本私人藏

派畫家那種毫無謙虛的輕蔑，甚至對達文西和拉斐爾等造形美的畫家也不屑一顧。他所崇拜的三位大師無疑都是「形體」的大師，美麗的、明朗的、雄壯的、洋溢著豐富的表現力，是他們夢寐追求的理想。所謂「形體」對於馬丁尼、米蓋朗基羅與蒲桑，尤其對於蒲桑，這種稱呼是最恰當不過的。蒲桑曾針對自己創作裡的人物解說：「這些能明晰又準確地攝取作品內涵的人物。」當佩爾尼看到蒲桑的〈臨終的塗油式〉時，感動得有些迷惘地說：「這有些和一篇使聽眾在聆聽後，感動得默默無言離開的說教詞一樣，具有異曲同工之妙。」蒲桑與馬丁尼都毫無猶疑地為了形體犧牲了美。事實上，蒲桑、馬丁尼，甚至米蓋朗基羅都不是色彩派畫家。他們對於色彩甚感棘手，有自覺之明的蒲桑，因此不甚重視色彩，他說：「過度耽於研究色彩是妨礙繪畫達到真正目標的障礙物。」「致力於要點的人必須多練習才能畫出美的技巧。」還說：「色彩於繪畫，有如在變魔術中所使用的障眼法誘餌。」花言巧語無疑令人感動得五體投地，但最重要的是能敘述得有條不紊與理直氣壯。正確地思考，然後又能將其清晰地表達出來，是蒲桑的理想，也是米勒的理想。

在評論米勒之前，我們必須先研究蒲桑的理論。米勒曾經潛心探研蒲桑的理論，並以此做為自己的立足點前進而演繹出自己的一套理論。他與蒲桑頗多相似，二人都是諾曼第人，並且都有同血族、同宗教、哲學與高瞻遠矚的抱負和現實主義者的良知。米勒與蒲桑都有一對朦朧的眼睛與厚實的雙手。從米勒的美術理論，我們可以窺見他是多麼地耽讀蒲桑的《書簡集》且深受其影響，甚至可謂同出一轍。米勒從不隱藏他的理論根據是出自何處，並常揚言說那是蒲桑的理論。

當參西要求米勒發表有關美術的意見時，米勒曾經覆函

說：「當蒲桑將他的作品〈曼那〉送到德·謝得爾處時，未曾講過或請教那些一般畫家所重視的事，如：色彩是如何美，人物是如何栩栩如生與畫技是如何高明生動。他僅說：『請你回憶一下當初我所寫給你的信，以及答應所要畫的人物動態。現在只要你觀察一下整個畫面就能了解，那個人物在痛苦與煩惱？那個人物在垂頭喪氣？那個人是悲天憫人與那個人是在行仁施義？都能一目瞭然。』」

　　米勒繪畫的關鍵不在描繪，而是近似文學的描述，正如他自己所說的「性格描寫是我們追求的目標」。我們應該注意到米勒所主張的「思想」與「雄辯」的寓意。對美術始終抱著一種中心思想，並能將其表現得既高昂又雄壯，與擇善固執得像鑄金盾的模子一般牢牢地傳遞給別人。這種理想與十七世紀知識階級所抱持的理想是一致的。美術的目的不在形式，而在表現。「沒有清晰地表達意義的繪畫，實在難稱呼是件創作。」他在一八五四年十月廿一日寫給參西的信裡說：「唯有表現才有創作。」由此可見米勒是如何嫌惡那些僅靠手指純巧創作，他以為手指是「思想的謙虛佣人」，「我咒詛那些不注重繪畫本身的內涵，僅在耍手指頭花樣的畫家，以手指的純巧在創作上獨占鰲頭的地位是件可笑的事。」米勒甚至不允許自己的描繪技巧引入讚美，或者是曾對某種描繪技巧給予努力的說明。「對於我，描繪技巧的說明是多餘的，我從不費心思在這種事上。假如我有描繪技巧的話，那只有來自對畫題的取捨與人生的苦悶。」米勒如此重視繪畫思想，是正確地思考，而不是探求人工的獨創性與個人的技巧。他曾對威爾萊特說，甚至一條線與一點筆觸都具有明確的涵義。我們要學習觀察，也即是描繪。描寫物體，就是捕捉物體主要的特質，像蒲桑說過的，「描寫物體，就是表達物體明晰的形象。」

收工　鋼筆和棕色墨水　奧賽美術館 藏

收工　炭筆　13×20cm　奧賽美術館藏

　　因此，畫家必須先被眼前的事物深深地感動，然後才能達到這種創作的意境；那蘊藏在心坎中的印象極需表達出來。米勒說：「無論是人物抑或風景畫，假如沒有以觀察大自然所得的印象做為創作的依據，我從不下筆。美術從人類放棄以單純的眼光直接觀察大自然的印象，做為創作靈感的泉源，反而以投機取巧的運筆取而代之時起，就日趨式微與頹廢。」

　　大多數的批評家都自有一套主觀又抽象的理想美，並以此做為批評作品的準繩，當一件作品未能達到他這種理想時，即予以貶責。米勒極力反對這種玄學的論調，他認為批評一位畫家的作品，最重要的是他的思想內容與他表達這種思想的能力，而不是他所描繪的內容與色彩是否符合理想的觀念。一八七二年，米勒在寫給卡謬・盧慕尼的信裡說：「對於畫家，最重要的是他創作的目的何在，與達到這個目

的的方法。」一八六三年六月，米勒在寫給批評家伯魯凱有關〈執鍬的男人〉一畫的信裡說：「要創造美最重要的是那醞釀在胸懷中吐之方快的情操，並不是那些描繪的內容如何如何。這種情操也反映了一位畫家創造力的興衰。」米勒這句話的意義不外指一件作品的美抑是醜是微不足道的，最重要的是那驅使畫家創作的一股熱情與衝勁。這股熱情與衝勁給予作品充滿了表現力，並洋溢著美感。表現力與美感是相輔並行的。「美並不存在於一個人的臉上，而是存在於全身裡，與在那些和畫題互相輝映的陪襯與平衡之中，美也就是表現。」美是存在於心靈的一種事物，並不存在於肉體。蒲桑也同樣寫著：「美與題材中所畫的肉體是毫無關係。」米蓋朗基羅派的理論家魯馬祖說：「美與題材沒有關聯。」米勒又說：「甚至可以說一切事物只要合乎天時地利即是美，反之即是醜。一棵矗然而立的樹與一株枝幹槎枒的樹，何者是美何者是醜，那要視那棵樹是否長得適得其所而定。總而言之，適合恰當的就是美——換言之，就是那能適得其所又能暢所欲言的事物。」

米勒這種理論不是單指造形美，是一目瞭然的。他所要求於繪畫上的美，是清晰與力感。米勒說：「我寧願不發一言，卻不願意講得有氣無力，要死不活。」他的思想像個作家與實行家一般，不以自己的作品來討人歡喜，而是以思想與意志來感動人，並且以此做為自己終身抱負的一種偉大睿智的藝術家思想。

米勒作品所以具有無以類比的雄辯力是由此而產生的；他那種無懈可擊的構圖理論與扣人心弦的美麗辭句與律動感及統一性。他告訴威爾萊特，重要的是將全部精神貫注於主題與重點上，其餘的都是無關緊要之事。米勒說繪畫須顧及統一、均衡、恬靜與調和，甚至這些與畫框也有密不可分的

揹柴的女人　炭筆　波士頓美術館藏

關係。他與蒲桑一樣重視畫框，常常將完成的畫裝入框後再加筆修潤。米勒說：「一幅畫須裝入框後才能算大功告成，畫不但本身要調和，甚至與框也要互相配稱。」整個作品的是否統一是第一首要原則。米勒又說：「最根本的是我從不給人以為那幾樣東西只是在偶然之下的湊合，而是一種必然的、不可分離的組合。一件作品必須純粹得不容許其他雜碎的事物滲透的單一物體。對於作品不可缺少的任何微小的東西都應予不吝攝取，至於那些不需要的，縱是富麗堂皇也得忌諱使用。」這些話宛如十七世紀法國寶華羅派作家的口氣。一件作品必須要有統御整個作品的中心思想，並且依循這個思想的原則，嚴密地安排了組合所需的要素，並且將那些多餘的視如敝屣，毫不吝惜地予以拋棄。

事實上，這種理論不僅是米勒的理論，也是在那乍見之下似不相同，但卻是重視技巧與色彩須互相調和的盧梭的理

論。大家無論對巴比松派畫家做何批評與看法，但他們畢竟不是色彩派畫家，他們總是具有法國古典派畫家以構圖、中心思想與整體的統一為重的類似意識。盧梭曾對弟子盧特倫斯說：「最重要的是要能看透物體的形象，對於一幅畫，任何小小的一筆都具有某種意識與表現的內涵。」盧特倫斯說：「師傅常不厭其煩地告訴我們這些話，但從來就沒有說過任何有關色彩的問題。師傅並且說：『你可能誤以為只要是色彩派畫家，就不需要學習素描。』有一天師傅說：『完成一件作品，重點在於所要描繪的整體真實性，而不是那些細節。何者是主題，根本不成問題，最重要的是有否具有永久不變吸引人的對象物，其餘的則只是陪襯。除了這個對象物之外，你更要非常專心，這才能稱為已臻繪畫的真境界。這個對象物必須具有扣人心弦的力量，因此你必須竭盡所能反覆地細察對象物，然後賦予最確實的色彩。』他特別引林布蘭特為例說：『假如恰其相反，在你的畫裡到處顯露那卓越又均等的細節，這畫必使觀賞的興趣索然。因為一切都同樣使人感到迷惑與興致勃勃的話，其結果必是一無是處。這是因為失去了分別所致。當我們將一件作品毫無限制地予以延伸，終必使你不知何始何終並難於收拾、半途而廢。我們必須顧慮到整個畫面的完整統一而逐步予以完成，嚴格地說，一件作品可以沒有色彩，但絕不能失去調和。』」

從盧梭對繪畫的這些卓見，我們不難窺見米勒的見解與其甚多相同，由此可推想出他們二人必然傾力研究過蒲桑，並且曾無可置疑的致力於推展這種理論。盧梭說：「畫家必須先在腦海裡繪畫，萬不可毫無思索地即刻執筆塗抹，應該將那掩蓋著畫的面紗先在腦中一層層揭開。」當盧梭說這些話時，我們彷彿聽到了蒲桑在完成一幅畫的構想之後，感到充滿睿智與自信地說：「我已決定了這件作品應該具有的思

草堆前的村女　炭筆　奧賽美術館藏

想內涵，對於一幅畫，最要緊的莫過於此。」

　　米勒這種見解，自然而然在他的創作上形成下列結果：
他的素描勝於油畫。米勒在畫素描時，他的心情較能得到寧
靜安祥，尤其在一八六四年以後的晚年，他以粉蠟筆完成了
許多素描的傑作。米勒先以色粉筆打下了農村生活的底稿，
我們不難體會出他那不愧為大師的風範，甚至激烈反對米勒
藝術的紐曼斯在面對這些畫作時，也不得不承認米勒畫裡的
感情與技巧，與二者融會貫通後所現示的永恆毅力與獨創。
在這種畫裡，他的缺點消失殆盡，我們只看到畫面上的空氣
更加清爽，陽光更加澄澈可愛。美術評論家對他這種嶄新風
格的粉蠟筆畫，也就是所謂的「色粉畫」特有的細膩輪廓、
明晰筆觸與色蠟筆的獨特韻味表示了喜愛。當米勒淳厚樸實
的畫技達到純真的境界時，他感到自己更接近了大自然並適

若有所思而立的農夫　炭筆
50×28.3cm　奧賽美術館藏

農人家庭　炭筆
12.6×8.4cm
奧賽美術館藏

得其所。他將那些從大自然感受的印象，無任何阻撓、技巧上的困難，沒有勉強的附會或者令人乏味與歪曲事實，完全栩栩如生地躍然於紙上。他將自己所想的毫無掩飾地表達出來，使看他作品的人能一目瞭然畫中的涵義。他像偉大的音樂家修曼，起先譜寫交響樂的靈感受到某種抑制，到稍晚才獲得了技巧的靈活一般，結果他的交響樂反而不如他那些歌謠與鋼琴曲瀟洒自如與爐火純青。此時的米勒所有的缺點都看不見了，我們僅看到他在畫裡發揮得淋漓盡致的那些優點；筆觸大膽豪放，線條優美，色調柔和一致，給人有裝飾性的美感，這種畫須稍離遠一點欣賞。

對於喜以作品來表達自己思想內涵的藝術家而言，他的作品價值也就是他的思想價值。至於米勒，雅布說他就是這種以作品來表達思想的畫家，所以他的作品難以用細節來補

日落平原上牧羊者
的黑色影像
1850年末
炭筆　18.4×24.7cm
奧賽美術館 藏

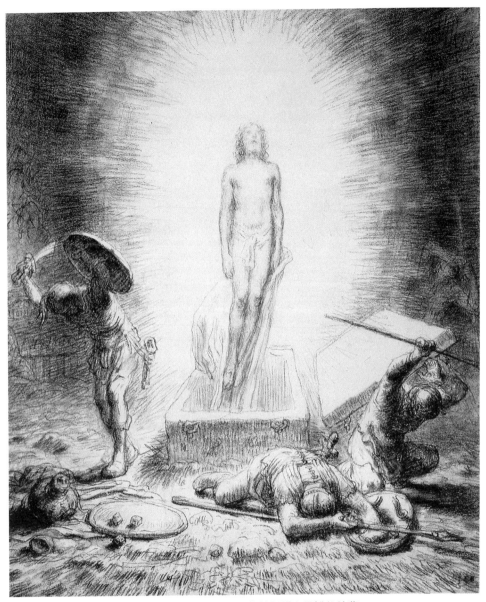

耶穌復活　1865～1866年　40×32.5cm　美國普林斯頓大學博物館藏

〈四季連作：秋〉之習作　1864年　鉛筆　15.6×20cm
東京國立西洋美術館藏

充説明畫理，也就是只有好畫與壞畫之分，更不容許有平庸
作品存在。雅布在一八六六年説：「米勒有時因一腳踩得不
穩以致跌倒，甚至連身翻滾。米勒在這種情形下所顯示的深
摯的人情味，反而比他向大師們揣摩的那些習慣性的技巧更
令人喜悅。」米勒為了使畫面單純，有時難免表現得有些誇
張，以致畫中人物的動作帶有幾分戲劇味與刹那間的呆板表
情。

　　但是，米勒在大部分情形之下賦予所畫的人物以及背
景，具有一種特殊的氣質，並巧妙地刻劃出人物與物體在精
神上的風采。他那種避免煩雜、重視明晰與强壯的意向，使
人物與物體上的描寫反映了高尚超羣的表情。米勒將無關緊
要的細節予以抑制，並盡量使自己的意圖有普遍性。這種技
巧收到敍事詩一般的效果，使畫裡那些潦倒的獨身漢，破舊
小屋以及被拋棄在荒野中的一把鋤頭都顯露出不平凡的風

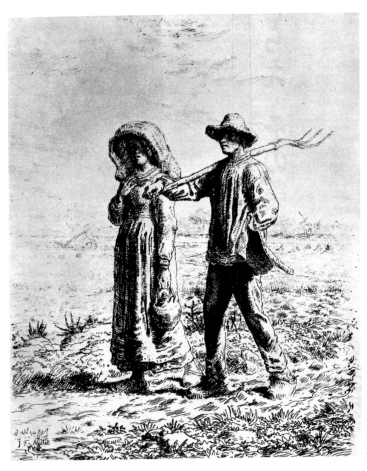

歸途　1863年　銅版畫
38.6×31cm

儀，甚至任何小動作都充滿了莊嚴肅穆。他的〈歸途〉在不知
不覺之中喚起了人人對〈聖家族〉與〈出埃及記〉的繫念。假如
我們在米勒的〈汲水的女人〉所蹲著面對的那條靜靜地流淌著
水的小河裡，看到摩西所用的那隻浮盪的搖籃也不足爲奇。
米勒那瘦弱、憔悴得被肩上揹負的柴木壓得駝了背與搖晃著
步伐的素描〈樵夫〉，無疑是一位被命運折磨得失去抵抗，並
洞悉到一切鬥爭終歸無奈的男人的象徵。

　　爲了達到精神的普遍化，米勒不時努力探求每一個人背
後的典型。他在一八七三年二月十五日寫給勒慕組的信裡

湯瑪士家的天井畫　1865年　油畫

說：「我的意思是我們應該將典型給予強而有力的刻劃，因為典型是最有力的真實。你曾經指述我是那般地繪畫，這正是我日夜所求的。」米勒對社會的各種典型曾經花費精力去瞭解，他這種努力勝過對個人的觀察，在日常行為裡的心境勝過剎那的舉手投足。米勒，這位將全部精神貫注於永恆的意義勝過剎那的古典大師，從來就沒有一位畫家像他這般，

將自盤古「混沌」就存在於宇宙，也是萬物所歸的大地給予如此雄壯又偉大的感覺與表現。大地是他田園詩裡的真正主角，至於地上的生物，據安特烈‧米西爾說，只不過是「緩慢滋長的片斷」罷了。尤士曼斯批評米勒是一位卓越大地畫家，並且說：「他畫裡的那些靜寂的土地，具有厚重的感覺並好似向著框邊四方八達地蠕動，甚至那些土地上的一草一花也都向四周散發芬香，這時你只要用小指頭輕輕一碰就能將其揉碎。大部分的畫家僅能將大地描繪為一層表面性的土皮，但米勒卻將其表現為一種有深奧的東西。」卑爾迪說：「米勒大部分畫裡的土壤、花、草都溢滿到框邊。他描寫物體的質量與輪廓線正確扼要，色彩的觀察也頗細微，毫無潦草的感覺。」在那消失於朦朧天空下的水平線後，所延伸的五彩繽紛的背景裡，米勒都賦予合乎邏輯的安全感。這些使我們聯想起〈晚鐘〉與〈播種者〉裡，那生動與真摯的前景，與那沐浴在陽光下，婉轉又遙遠地綿延到水平線，然後迷失於彩霞中的曠野所具有的「煙起漫田野，天邊白雲盡」的詩意。米勒曾對威爾萊特說：「無論多麼小的風景畫，必須要擁有無限地擴大的暗示，並且必須將那水平線裡的任何一個小角落，表現出那是整個廣大視野裡的一部分才是。」事實上，米勒所有的畫都給人這種印象，而且他的任何一幅畫都是創作整體的一部分而已，是無法單獨存在的。米勒的人物與風景息息相連，難以單獨分開，這有些像我們無法將那些與生俱來就與農夫為伍的雲雀與兔子予以單獨存在一般。他的風景與大自然更是息息相關，那些風景令人想起圍繞著我們的這廣大世界的澎湃。米勒被大家認為是像盧梭一樣「看到了萬象之中那些平凡事物」的一位畫家。他的天才與自己所在的周圍的風景與事物之間，原先就有了調和。米勒藝術中心地的楓丹白露森林，附近的田園面積廣大，正如威爾萊

推車農夫　炭筆　29.5×20.6cm
奧賽美術館藏

〈持鍬的男人〉習作　炭筆　28.8×17cm　奧賽美術館藏

特所說確有許多地方酷似羅馬平原，具有雄偉與單純的完整
感覺。時常眺望這些帶有古典風味的廣闊視野，不但給予米
勒靈感，甚至更加強了他與生俱有的單純化、統一化與普遍
化的精神。楓丹白露平原給米勒的影響不下於羅馬的平原在
蒲桑心中的力量。

　　米勒的繪畫形式與精神具有古典性，是敵人與朋友都承
認的。對於米勒採用適當的形式與精神在題材裡，雖然褒貶
各半，但卻沒有人敢否定他的古典形式與精神的價值。在一
八五三年到一八七五年之間的有關藝術沙龍的評語裡，米勒
的作品常與荷馬、米蓋朗基羅、拉斐爾，聖經裡的回憶與古

七個不同姿態收割者的習作　炭筆
24×28.5cm　奧賽美術館藏

翻土耕種　1867年　炭筆
5.3×9.5cm　奧賽美術館藏

餵食小雞的女人　1865年　炭筆
13.8×16.4cm　奧賽美術館藏

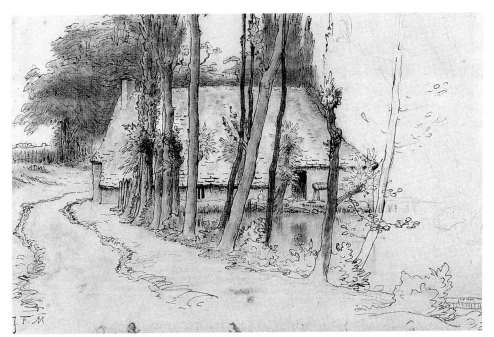

靠近池塘的茅屋　1875年　炭筆　29.5×43.5cm　奧賽美術館藏

典美術相提並論。高地在一八五三年對著〈用餐的農夫〉一畫
說：「從那些粗短的農夫身上，感受到像米蓋朗基羅的彫像
一般姿態的佛羅倫斯人風采。他們具有與大自然息息相關的
勞動者的威嚴。」保羅·特桑·威克特如此寫著：「〈用餐
的農夫〉被翻譯爲方言的荷馬式田園詩。那些坐落在陰影下
的農夫，宛如彫像般或者埃及墳墓裡的俘虜彫刻般，具有原
始與獸性的醜陋。」高地對一八五五年的〈接木〉說：「這位
農夫看來像在舉行神祕儀式的人，或者可以說是更像一位連
上帝與神的名都不熟悉的鄉下僧侶。」對於〈拾穗〉，他說：
「這完全是一幅宗教畫。」喬羅姆說：「米勒是穿了木鞋的
宇宙神。」迪奧菲·西惠佩斯特說：「米勒的畫像一篇詩，
這是古代美術的繪畫。」甚至連那一向不喜歡米勒的波爾泰

兒，在指責時也不免誇讚米勒才華的古典性，反而力駁地說：「米勒重視畫體，他從不隱蔽事實，只要認爲是值得讚美與驕傲的都給予表揚，但是他的繪畫技巧還是功力不足。他不但未能將主題應有的詩意給予單純的表現，反而畫蛇添足，結果是弄巧成拙。他的農夫都像拉斐爾畫裡的打扮，愁眉苦臉，是一輩被社會遺棄的人。」波爾泰兒因爲沒有純真的胸襟，以致誤認爲當時的人都與他一般見識，而無法瞭解米勒那種單純的、自然的、古典的形式。波爾泰兒雖然對米勒懷有反感，但他卻明晰地指出他們二人在藝術上相異的特徵。他所說的「米勒常在自己的主題裡附加些什麼」是件事實。米勒在自己的作品裡增添一些精神內容，事實上是件頗有趣的事。這也正是他的畫之所以偉大與感人的地方。在一見之下，將拉斐爾或者是蒲桑高尚的詩歌與這種粗俗的農民生活的素描相提並論是件令人驚訝的事。但唯有從這種謹慎的寫實情景，我們才能徹底探求到從人類深奧心底透射出來的崇高與純真的精神。米勒說：「我們要從微小的事物裡發掘能表現高尚純潔的力量，唯有這種力量才能真正地感動人。」事實上在繪畫史中，從來就沒有一個人像他一般，始終不變地堅守自己的信念。對於他，那些眼前所能見到的事物形體，只不過是爲了達到那事物靈魂深處的手段罷了。米勒說：「我是多麼地渴望讓那些欣賞我作品的人，能看到夜幕深垂時的恐懼與美妙，也能聽到大地的歌頌、沈默與戰慄。我是多麼希望能將宇宙萬物化爲眼睛所能見到的事物。」

米勒將身受感動的詩情畫意滲透於自己親眼看到的事物裡。作爲畫家的米勒，他在藝術創作上的心象是獨來獨往、奔放不羈的。在美術史裡，除了米蓋朗基羅的情操外，再也沒有別人具有這般崇高與悒鬱的胸襟，這也正是他之所以被

稱爲「民主的米蓋朗基羅」的原因之一。羅培爾・康達在一八六三年所做的短詩裡稱呼米勒爲「農夫中的但丁，鄉下人的米蓋朗基羅。」只要你對照米勒在一八四七年戴著毛帽子的肖像，就不難發現並同意他的朋友所說的他與米蓋朗基羅在體型上的相似。

提水的農婦　1866年　油畫

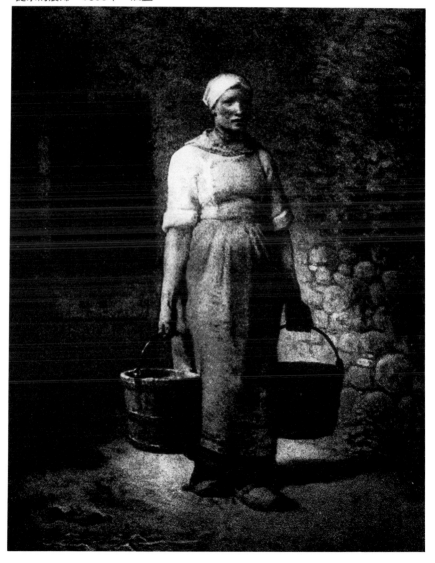

夜　1867年　粉彩畫

　　事實上，米蓋朗基羅與那偉大的佛羅倫斯人悲壯的詩情
與狂熱的情操相比是大相逕庭的。當然米勒也具有相同的嚴
正和純粹的寫實風格與令人敬佩的莊重。米勒的作品從不夾
有絲毫歡樂的光輝，他所描繪的人物，與那些人物的動作都
充滿了凝重與痛苦的表情，沒有談情説愛，更不會有悄悄
話。米勒很少繪畫年輕的男人像，所畫的女人也都是在操勞
的、縫衣服的、翻乾草的、剪羊毛的、提水桶的、或者是在
餵哺小孩與教小孩做某些事情的母親。他在作品裡所表現的
最崇高的詩情與唯一的歡樂是家庭的溫馨與愛。在他的畫裡
不容許沒有用的美存在。米勒針對著瓊爾・布爾頓的鄉下少

牧牛的女孩　粉彩

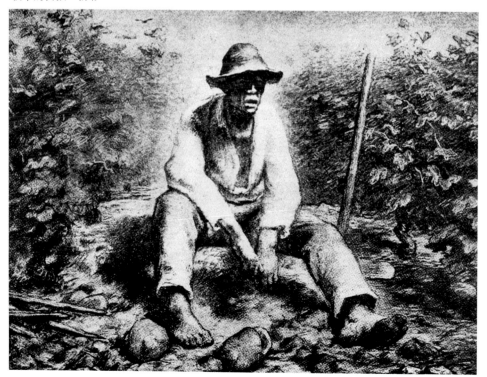

農夫在果園中小憩　1869年　粉彩

1.割草

2.耙土的少女

3.梱紮

4.收割

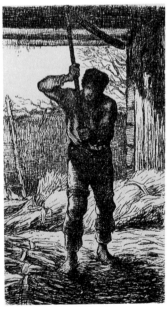

5.打穀

6.剪羊毛的女人

十件米勒的木板畫：大地上的勞動者　1853年複製爲銅版畫　日本私人藏

7.割亞麻的婦人　　　　　　8.梳麻的女人

9.劈柴的男子　　　　　　　10.紡織女

帆船　1873年　素描

女批評說：「對於居住在鄉下的這些少女來講，他們是太漂
亮了。」無論是男或女，米勒都一律賦予勞動，他的人生綱
領就是勞動。

　　米勒畫的勞動者始終帶有悲傷的筆觸，難免被認爲是一
種誇張。在勞動中必須存有寧靜與心滿意足的刹那，這種刹
那不是時常能獲得，因此更令人感到無比喜悅與安慰。我們
從餵哺幼兒的「餵」，努力用功少女的「讀書」與嬰兒時期
的一件大事走「第一步」裡，看到家庭和藹的愛情與母親的
關懷。這些畫骨子裡常以肅穆做爲基礎。這種肅穆又含蓄著
幾分悲劇的氣氛，與那些神的法則與宗教觀的命運重重地壓
榨在萬物之上的感覺，並且看到每一個人都與大地鬥爭的事
實，那是一年的歲月將其敍事詩般廣大情節：春耕、夏耘、
秋收、冬藏、日出、日落、曙光破曉、狂風暴雨、落葉飄
零、季節遷徙與日月輪轉的鬥爭，予以展開罷了。任何事物
都有其存在的意義，並且都毫不猶疑地加入了人類與大自然
的鬥爭行列。縱然在那將要破曉日昇的沒有人迹的曠野，也
會聽到鬥爭將要展開的訊息。這些我們可以從〈黎明的田園〉

船　素描
30.3×18.5cm

縫衣服的女人　1855年　銅版畫　
10.2×7cm　巴黎國立圖書館藏

母與子　1862年　玻璃版畫

一畫裡，那些被拋棄在人煙絕迹的田野裡的耙子，與一羣烏鴉飛翔下矗立的鋤頭感受到，也看到紐曼斯所謂的「大地與人類的休戰」但「那休戰即將被破壞」，因爲只要太陽一出來，那頑冥不靈的農夫與堅牢的大地就再次展開了他們之間反覆不停的沈默鬥爭。　在另一幅同樣描繪沐浴曉光的空野風景的鉛筆畫裡，我們明顯地看見由遙遠處步步逼近的敵人影子，從那又高又黑背著晨曦的牧羊人身上感到一股同仇敵愾之情。之後，隨著一天時光的轉移，沈默的鬥爭在灼熱的太陽光下展開得更加劇烈與兇猛，最後人類精疲力盡被自以爲的勝利，挫折打敗下來。這好像那〈執鍬的男人〉站在榮耀的光輝之下，卻駝彎著背，忍受著肉體的折磨與心中的悒鬱；或者是像〈憩息的葡萄農夫〉那炯炯發光的眼神，喘著氣，垂放在雙股間有氣無力的雙手，與蹲坐於地上流著汗挨

麥田小徑　1867年
粉彩畫

森林地方之風景
1854年　炭筆
22.3×28.4cm
日本AFGA財團藏

受酷熱的煎熬一般；然後那不可逃避的後期終於來臨，死亡
使人類在長久的勞役與困苦後打下了休止符。

　「你必須滿頭大汗，

　　才能餬口。

　　經歷了長久的勞役與困苦之後，

風景　鋼筆、棕色墨水

死亡終於向你招手。」

　　米勒的作品像一般人所悉，他的畫是描繪人類在一年歲月裡的操勞，是一篇篇田園詩。他的畫常與那些思想家神祕又抽象的觀念相同。與海西奧特士的詩相提並論。其實，米勒的作品，常使人想起那些熱情奔騰的中世紀寺院彫刻家與佛蘭特爾派的裝飾畫家所描繪以田園生活爲主要情景的月曆。

　　但是米勒的月曆裡卻沒有狂歡的節日，僅是一部描繪勤勞與家庭生活情致的福音書。它的扉頁上應該寫有像某人所說的，〈向主耶穌的效法〉一書裡的一句話：「摒棄那些繁瑣無聊的事吧！」

維雪近郊　水彩　私人收藏

〈拾穗〉素描草稿　鉛筆

228

撒網的人　炭筆　25.4×17.8cm　劍橋費茲威廉美術館藏

林中小徑　鋼筆、棕色墨水　奧賽美術館藏

近維雪的老農舍　鋼筆、棕色墨水　15.5×20cm　私人收藏

牧羊人　素描　美國華府國家畫廊藏

巴黎鴻爪　米勒著・林瀧野譯

　　我屢次夢見我那不再年輕，始終被我依靠的母親和祖母的倩影。本來我可以呆在家鄉，做為她們二老的依持，但我卻離鄉背井獨自來到巴黎，心中感到難以名狀的痛苦。雖然，我願意拋棄我的繪畫去幫助她們，但以她們的仁慈為懷，想來是不可能願意我這樣做的。尤其是那時的我正值血氣方剛，絲毫不懂體貼與顧慮，抱著在巴黎能學到將來成為畫家的一切技巧與修養的夢，毅然踏上了花都之途。謝布爾的師傅曾給予我正確的教誨，因此巴黎對我而言是個求知求學的中心，也是蘊藏所有世上偉大崇高事物的博物館。

　　我懷著滿腔的期望啟程，但在旅途中與到了巴黎之後的所見所聞，只令我感到悲傷不已。看到那些筆直寬闊的馬路，林蔭、平坦的田野、牛羊成羣徜徉的翠綠牧場，真會誤以為那些並不是真正的大自然，而只是舞台的佈景。……那晚抵達巴黎，她給我的印象是陰黯的、泥濘的、燻黑的，令人大失所望的與難以忍受。

　　我初抵巴黎的那晚，是一月裡下著皚皚雪花的周末。巴黎被霧籠罩著的暗淡街燈，在狹窄路上擠得水泄不通的馬車

與那股令人難忍的臭味與氣氛，使人感到頭昏腦脹，甚至窒息。我一時失去自制，嗚咽不已，雖然極力壓制內心的衝動，但是實在無法控制那股強烈的感情衝擊，只有掬取噴泉的冷水洗臉，讓寒冷的空氣拂拭，才勉強制止了那奪眶欲出的淚水，並恢復了鎮定。我嚼著家裡帶來的最後一個蘋果，眺望著噴水池畔一家版畫店的畫。那些石版畫令人作嘔，盡是畫些袒胸露背的女工、入浴的與正在掛衣裳的女人。這種畫很像當時的流行畫家特維利亞與莫蘭的作品，看來極像那些專售時髦品與化妝品的店舖招牌。

對於我，巴黎是座陰森而又乏味的城市。在旅館的頭一夜，整晚惡夢，夢見故鄉與幽黯屋裡祖母、母親與妹妹正紡著紗車，她們噙著淚水，掛慮著我並祈禱我能早日脫離巴黎的滅亡。隨後，來了個可咒的惡魔，驅使我站在一幅名畫前，這幅畫散發著光芒，似在榮耀之中燃燒，終於消失在蕭穆的雲霄裡。

當我一覺醒來，環顧四周卻是活生生的現實世界。房間暗淡無光，像充滿惡臭的穴倉。我趕緊衝出屋外，看到了陽光才恢復了心中的平靜與毅力。但是，一時還是抹不掉心中的悲傷，想起約伯的悲嘆：「願我生的那日，和懷了男胎的那夜，世界都滅亡。」

我就如此這般地接近了巴黎。我雖然沒有咀咒巴黎，但對於巴黎的物質和精神生活感到無限困惑與恐懼。雖然如此，我還是對巴黎滿懷著憧憬，希望有朝一日能目睹那些耳熟能詳，在謝布爾的博物館曾經看過的大師們的名作。

當我踏進那又狹又小的房間，面對著大理石的壁爐與小窗時，似乎從中窺見了巴黎凜冽瑟縮的生活面。回憶那有取之不盡的新鮮空氣、火與房間的鄉村生活，上了牀總算入了眠。第二天，女佣告知早餐已備，我一踏進那地板打得亮光

的房間，看到桌上鋪著絲綢的桌巾，並排放著少許的奶油、麵包、栗子，還有頂多是四分之一瓶的葡萄酒時，便暗忖這種早餐甚至連一個小孩都吃不飽的。

這種像苦行僧般的早餐，常使我感到饑腸轆轆，後來，我只有跑到馬夫去的廉價餐廳囫圇吞個飽。有一天，碰巧遇到一位同鄉的馬夫，他隨即邀請我到一家專售葡萄酒的酒吧痛飲一番。

在 L 氏家的寄宿生活，令我感到痛苦萬分。L 氏的太太是位難於相處的女人，她常慫恿我去觀賞巴黎的夜總會、舞孃與學生舞會，並嫌棄我的動作笨拙與謹慎。當我無法呆在宿舍時，只好跑到河邊鬆口氣。有一天，我到羅·秀迷愛兒的舞廳，看到摩肩接踵的紅男綠女，只令我感到厭惡。鄉村純樸的休閒生活與農夫痛飲過後的酩酊大醉，更令我嚮往與喜愛。

傍晚，我又回到那冷清沈寂的閣樓，第二天醒來再去參觀美術館。自從謝布爾抵達巴黎，我就將裝衣服的皮箱與二、三百法郎現款託寄在 L 氏夫人處。一個月下來，膳食與繪畫大約用掉了五十法郎。

有一天早晨，我向 L 氏夫人索取五法郎。夫人聽後卻表情冷淡地回答我，倘使要一清二楚地計算，我還欠她錢，她與她先生對我的照顧遠超過我託寄在她那裡的存款。

「對於 L 氏給我的照顧，我深深地感激。但是，我從來就不想以金錢來報答」，我毫不顧忌地回答 L 夫人。

然後，我將那拿到手裡的五法郎，猛然地投在桌上並且說：

「夫人，現在我們誰也不欠誰了」

我帶著身上僅有的三毛錢和衣箱離開了 L 氏的家。之後三天，我都投宿在給勞動者居住的低廉旅館，因為這種旅

館可以先住宿後付款。雖然如此優惠，但我還是先付掉膳食費，幸好沒有超過三毛錢。這段期間，我心中一直盼望 L 氏能對我有個交代。L 氏終於來信道及發生這種不愉快的事情實在令人痛心，雖然明知我不會再回去住，但他還是像從前一般尊敬我、關心我。他希望能像以往一樣保持交往，並願意補償他的夫人待我的不當。他還盼望我能常到他的辦公室，並忘掉此次的不幸事件。於是，我就去會見 L 氏，L 氏不厭其煩地重述信中說過的話，但是他並沒有交給我任何東西，僅辯解他太太是個母老虎，對她只有束手無策。雖然如此，三個月後，他卻為了我的房租給我五十法郎。後來 L 氏夫人探知此事，立刻要求她先生與我斷絕來往，L 氏為此甚感為難，但又不敢違背太太的意思，就懇求我不要再去找他，從此我與 L 氏之間就斷絕了來往。

　　以上是我的監護人 L 氏待我的態度。後來，L 氏再度對我伸出援手。一年後，我患了一場大病，一連三周陷於可怕的高燒與昏迷中，命在旦夕。但是，當我醒來時，卻發現自己躺在郊外樹下的淋鋪上，被不認識的人看護著，我慢慢恢復了意識，然後甦醒過來。我養病的地方是 L 氏朋友的家。L 氏把我帶到孟摩登西附近的愛爾布麗，我受到殷勤而又親切的照顧。那時正是六月曬穀的好季節，我初癒後第一次到庭院散步，想動手蒔花除草，卻因為身體尚未復原而再度昏倒過去。以後，當我想到自己不再是農夫而卻又如此窩囊時，不禁黯然神傷、自怨自嘆起來。我帶著一顆憂傷破碎的心回到旅館的老窩，數周之後，身體已完全康復。這都幸虧是 L 氏的救護，我才能保持了生命。當時的 L 氏是如何照顧我，我始終迷迷糊糊記不清楚。只是從此以後，我再也沒有見過他了。

　　我屢次冷靜地思考 L 氏夫人待我的冷淡態度，但卻想

不出所以然來。碰巧我有一天遇到夫人的佣人，那佣人笑著
對我說：「先生，你是個大小孩，那個時候你大概對太太如
何地耽迷於獵奇小說一無所知，對於一位上流社會的夫人，
這種嗜好的確令人百思莫解。太太的閨房盡是《佛普羅》這類
小說。總而言之，你那天是掃了太太讀書的興趣了！」

　　當初抵巴黎時，我一心一意只想著那些古老的美術館。
為此，我一清早就出門，但是為了避免被藐視，從不向行人
打聽方向，只有東摸西奔，渴望美術館能突然出現在眼前。
因此，我一連幾天為了找路而迷失於巴黎街頭，曾經在尋找
美術館，卻踏進了聖母院。對於我，邱丹士本寺反而比聖母
院美。盧森堡美術館雖是一座美麗的宮殿，但卻因為過於正
規與迎合大眾口味，看來似是一位平凡的建築家的手筆。不
知不覺，我走到了潘奴佛橋，站在橋上遙望那聳然而立的建
築物時，暗忖它必是羅浮宮美術館無疑，我頓時像一個獲得
成功的人一般，壓不住內心的亢奮，操著急步踏著那寬大的
台階上去。

　　那建築物正如我想像中的一般宏偉，我像在異地遇到知
己倍感親切，眼前所看到心儀已久的畫，再也不是夢幻而是
真實。在那個月裡，我不斷地前往羅浮宮美術館，貪婪地參
觀、研究並分析那些龐大的作品，並傾倒於大師們的畫筆
下。文藝復興以前的巨匠那種優美、清晰又熱烈的卓越表現
與義大利人那種學識淵博與構圖完美，令我感動得五體投
地。當我看到摩提尼的殉教畫像時，好像自己也被聖塞班
史迪亞斯的箭附傷一樣。這些工匠都像催眠師一般具有無法
抵抗的力量，並將那些強烈地捕捉自己的喜悅與痛苦，傳遞
到我們身心。但是，當我看到米蓋朗基羅的素描〈失神的男
人〉時的感觸更是迥然不同。這個被痛苦折磨著肉體的人物
所表現的鬆弛筋肉與描寫各個面的線與肉體，如湧潮般地感

動我，我好像感到與他同樣受苦，憐憫之心油然而生，全身竟然也和他一樣地痛苦起來，並深深地瞭解只有畫出這樣作品的人，才有能力將全人類所承受的禍福，寓於一個人的身上表現出來，而這位藝術家就是米蓋朗基羅。我曾經在謝布爾看過他幾幅印刷品質很差的複製品，直到現在，我才真正體會到他正是我畢生所嚮往、崇拜與願追隨的人和渴望達到的境界，我甚至覺得自己可以聆聽到他的聲音。

之後，我參觀了盧森堡美術館。但是，除了在人物的動作與色彩具有卓越表現的德拉克洛瓦以外，其餘的作品都是平庸之作，盡是一些蠟像與風俗衣裳，想像與表現力甚爲軟弱乏味。

那裡陳列著德拉魯修的〈伊莉沙白〉與〈愛德華王子〉。我原先被囑咐到德拉魯修的畫室進修，但一看到這些畫後，我的興趣已冷了半截而裹足不前了。這些畫充滿著舞台的氣息，人物的姿態與打扮都像極了舞台上的演員，不但毫無引人之處，甚至可以說是書櫃的裝飾畫。我之所以會討厭戲劇是起因於盧森堡美術館，我對當時上演的那些著名戲曲並沒有偏見，但對於男女演員那種誇張、虛僞與造作的笑容，感到不勝厭惡。後來，我雖然與這種特殊世界的人稍有來往，結果更令我深信，他們爲扮演自己以外的角色，往往喪失了自我意識，只能說些扮演角色的台詞，最後連真實的、常識的與造型美術的單純感情也喪失殆盡。

要想創造純粹又自然的藝術就必須遠離戲劇。

事實上，當時的我已無法忍受孤獨生活的煎熬，與壓住離開巴黎返回家鄉的念頭。因我絕少與人見面並攀談，討厭被人譏笑，也很少請教別人，當然也不會有人理睬或等我。

我生來魯莽又不諳規矩，因此碰到不得不與生人接觸，或者是爲了一些雞毛蒜皮小事不得不向人請教時，對我來說確實

是件棘手的事。

　　我極想能像喬姆朗伯父一樣，在越過了九十公里的路程，回到家後對著家人說：「我回來了，我再也不想繪畫了。」但是，羅浮宮美術館卻纏著我不放，我只有跑到它那裡自我安慰一番，當時只要看到安吉利哥，我的幻想就又湧上來了。尤其在夜深人靜，我一個人獨坐遐思時，更加懷念那些令人敬佩的巨匠，那些將萬物表現得熱烈才是美，甚至將其昇華到高貴又美麗的才是善的大師們。

　　有人說我醉心於十八世紀的巨匠，那是因為我臨摹布欣與華鐸的作品。但是這種看法是大錯特錯的，因為我的喜好始終不改。對於布欣，我甚至表示了由衷的嫌惡。當然我知道他有智慧與才能，但一看到他所畫的那些帶有挑撥性的主題與無聊的女人時，難免對其缺乏自然性感到不滿。布欣從不畫裸女，只會畫一些脫光衣服的下流人物，這些與提香筆下那種豐滿女人的裸體是大相逕庭的。至於提香，我毫不覺得有任何抗拒，雖然他的作品並不貞節，但卻是強壯的、善良的、具有女性魅力的偉大藝術品。但是，布欣畫中那些可憐女人的纖秀又被高跟鞋扭歪的腳，被緊身衣縛著的胴體，毫無作用的雙手與發育不全的胸脯等，對於我是無法忍受的。我只要站在那至今還有許多人在美術館臨摹的布欣〈獵神迪安娜〉之前，就不禁興起布欣心懷不軌，以描繪當時的侯爵夫人用以自慰，或者將她帶到他那代替風景的畫室並令其袒露玉體的念頭來。若把古美術裡的那美麗、高尚、體型優美的女獵神迪安娜與之相比，我發覺布欣不過是一位誘惑的能手罷了。

　　華鐸也是我不喜歡的人之一，雖然他不像好色的布欣，卻是一位十足令人噁心的可憐戲子。他那色彩的魅力與表現的細膩，充滿著偽裝歡笑的、戲劇的、善良的憂愁。但是，

這些卻使我想起傀儡戲裡的那些小傀儡來，在演完戲後就被拋回箱子裡，只能悲泣著自己的命運。

我反而被盧丘兒、蒲蘭與喬布尼感動不已。那是因爲他們都很強壯。盧丘兒在我的心田裡紮下了他的根，他看來像是我們這派的宗師。這有些像蒲桑，是我們這派的預言家、賢人、哲學家又是多才多藝的編劇家。我一生觀賞蒲桑的作品，從不感覺厭倦。

總而言之，我每天到羅浮宮美術館、西班牙美術館與史坦迪修美術館參觀，並且藉觀摩那些素描來耗度光陰，但我的注意力一直被那些表現得又正確又強壯的畫吸引著。我喜愛慕利柳的人物畫與李培拉的〈聖巴爾特羅美渥〉與〈堅達魯〉。我一直喜愛強而有力的事物，我情願以布欣全部的作品來換取魯本斯的一幅裸體畫。瞭解林布蘭特是以後的事，我不是不喜歡林布蘭特，只是他使我眼花撩亂。假如要進入這位天才的境界，我想必須佇立觀摩幾番才能達到。對於在今日名噪一時的委拉斯貴茲，我想只有羅浮宮美術館的〈王子〉是幅傑作，這幅畫不愧是位純粹的、強烈的承先啓後的大師的作品，但他的公共安全圖卻是毫無可取，〈威爾康的阿波羅〉的獨創力表現得力不從心，〈紡紗的女人〉看不出有紡紗的蹤影，但是這位大師必能永垂不朽，日益強壯。

我從不打算臨摹那些大師的作品。因爲臨摹不但是件棘手的事，甚至容易破壞了原作那份固有的熱情與自然。

雖然如此，有一天我卻毫無倦容地在喬治奈的〈田園的合奏〉之前，整整地站了一天。剛過了午後三點，我無意識地打開了朋友的小畫架，大約地描畫了一遍，直到四點那無情的閉館鐘鳴響時，才被守衛驅逐出來。但我還是悠哉悠哉地完成了一幅敷有淡彩的畫。就這樣，我從喬治奈的風景畫裡得到慰藉，他的畫一直是我的避風港。事實上。我從來沒

有抱過臨摹他人作品的念頭，甚至將自己的作品重畫一次，這對我來說是件不可思議的事。

在米蓋朗基羅與蒲桑之後，我崇拜那些文復興時期以前的巨匠。我愛那種少女般的純潔主題天真自然的表現，悟出人生不過是不勝負荷的痛苦，並要能忍氣吞聲、不怨不艾地肩負起人類命運的法則，甚至從不希求任何補償與代價的那些畫中人物，這些大師絕不創作現時美術界那種具有反叛性的繪畫。

總而言之，我必須進畫室研修，並且學習自己的職業。當然我不敢奢望就教於那些名噪一時的當代名師如愛爾遜、特羅林克、林昂、柯紐、阿培、杜比與彼可。其實，當時的我連一張安格爾的畫都沒有看過。

我繼續到聖‧喬奴布韋普圖書館閱讀巴查利，等待時來運轉。此時，我只有埋首研究畫家傳記以備將來應用，甚至決心想請教那些能指示我應該師承何人的人。但畏懼那些尚未謀面的未來師傅而裹足不前。有一天早晨醒來，我卻毅然想轟轟烈烈地胡幹一番，不久，我終於獲准進入德拉魯修的畫室研修，因爲他具有當時最有才幹的畫家頭銜。

我懷著戰戰兢兢的心情進了德拉魯修的畫室。對於我，那是另外一個新奇的世界，我慢慢地習慣於新環境，並不再感到惴惴不安。同時，我在畫室裡也認識了幾位頗饒風趣的人，並聽到了一些出乎意料的機智論調，這些對我是極爲厭煩與無聊的隱語。德拉魯修畫室名氣之大，在當年的年輕學生裡是傳誦一時的。在畫室裡，話題總是包羅萬象，無所不談，甚至包括政治。但是，當話題轉到菲利的共產黨徒時，我再也無法忍受這種誇大的言詞。但我總算在這畫室中歇住腳，思鄉病也慢慢地痊癒了。

有關美術的備忘錄

米勒著・林瀧野譯

　　美術批評家參西・亞佛烈曾經屢次懇請米勒，務須將那些曾經在心裡醞釀的有關美術的吉光片羽，予以捕捉並記錄下來。雖然米勒並不自以為是一位善於賣弄文筆的作家，且深信自己的美術作品已足夠表達思想以及觀念，但因拗不過參西的慫恿，終於答應試筆。米勒所寫的下述備忘錄，是從參西所保管的文件中發現的，讀來引人入勝，以至欲罷不能。

　　當蒲桑將他的作品〈曼那〉送到德・謝得爾處時，不知何故從不提及那些一般畫家所重視的，例如請看色彩是如何地鮮艷奪目，人物是如何地栩栩如生，畫技如何高明生動。他只說：「請你回憶一下當初我寫給你的信，以及答應所要畫的人物形態。現在只要你觀察一下整個畫面就能瞭解，那個人物是痛苦煩惱？那個人物是垂頭喪氣？那個人物在悲天憫人？那個人物在行仁施義？還有那幾個人物是被迫不得已，或者是心甘情願，甚至寬大為懷、善於待人，都能一目瞭

然。那些畫在左前方的七個人物，每一個人都充分表達了他們在畫裡的寓意，至於其餘人物也都各自具有相同的含意。」

誠然，很少畫家注意到：當鑒賞者站在那一眼就能看清楚整幅畫的位置時，這幅畫所給予他的反應會是如何。對於那些畫得毫無瑕疵的作品，我們也時常聽到人說：「看來似乎應該如此，但是只要靠近一看，也就不難發覺有些瑕疵與疏漏。」還有那些站在適當距離欣賞，卻沒有得到想像中感動的人，又常聞如下的評語：「只要你稍微走近觀賞，就會發現那是一幅多麼精緻美妙又耐人尋味的作品。」其實最重要的應該是繪畫的基本問題。當裁縫師傅在裁剪一件外套時，他必須退到一定距離，觀察全身模樣是否相配，直到整個樣式完全相稱時，然後才操心其餘細節。縱然一位裁縫師能將那些自以爲傑作的小部分如鈕扣洞做得完美無瑕，但是如果整套衣服的模樣不雅觀，這件衣服仍然是美中不足、不過爾爾而令人惋惜。這種道理可以引伸到建築界的紀念碑，或者其他任何事物上，可謂千古不變的至理名言。這也就是說，對於一件作品，最主要的是有否具備引人入勝的構想形式，甚至沒有任何東西可以脫離或者超越此種形式，像畫中的氣氛，一般必須附隨並產生自特殊的環境，二者總是息息相關。人類是有妥協與折衷的多方面才能，因此只要將其中一種潛力予以發揮，則必能脫穎而出，光芒四射。

對於小部分在整體的構成上，僅占補充的功效這一點，蒲桑曾述道：「壁柱本身已彫有足夠華麗的浮塑時，切忌濫加裝飾，以致破壞柱子原來的美。至於主體已夠美的作品，倘欲增添裝飾品或附屬物時，應慎重考慮那只是爲了給作品增添優雅與安詳而已，須知那些裝飾品，原本就是爲了緩和建築物的嚴厲線條而配置的。」

森林邊緣　炭筆　私人收藏

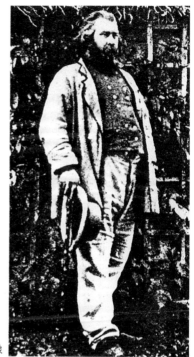

米勒像

　　每一個人對各種事物的印象，不管印象如何，或者是那
個人的性情如何，都必須來自大自然。人類所需要的事物都
必須向大自然攝取，以臻飽和爲止，並思考大自然予以思考
的事物。人類必須相信大自然是個無盡的寶藏，對任何人都
寬宏大量而得予取予求，我們倘不從這浩瀚的源泉汲取，難
道尚有他途可求？誠然，斷絕往來是一位聖哲也難以取代大
自然永爲世人典範的權力。人類中的超人，可以如巴利西所
說：以「不斷地努力於探究大自然的奧祕」爲理由，從事發
掘大自然做爲人類行爲永遠崇高的目標。我等不難從有些人
的作品裡窺出未來的所有作品的典型與標準的道理之所在。

　　天才看來似是一位被授有神杖的人。這些天才，按照他
們的個性與才能，在大自然中發現他們需要的事物。綜觀這
些人的作品，我們會頓悟他們所找到的，正是那些原先就待

在那裡等人發現的事物。最令人覺得滑稽的是一旦有人挖掘到寶物時，大家就一窩蜂地前往，並不停地翻掘。嗅覺遲鈍的狗是無法打獵的，因為它只有跟隨別的狗的份。喜歡模擬人的猴子，終必不會在地上行走，因為他們失去了精神貫注的對象。總而言之，天才是在大自然之中去發掘允許自己開採的部分，並負有供給那些平庸與不知如何發掘之輩觀賞的使命。天才對那些無法理解大自然的人，負有翻譯與解釋的任務。天才可以像巴利西一般地說：「那些都在我的陳列室中，請自己觀賞。」或者說：「假如你也像我們一樣陶醉於大自然，那大自然必在你的能力之內可以予取予求，至於你所需要的，也不過是善良的本質罷了」。

〈四季：夏，穀神〉習作　1864年
鉛筆素描
34×22.5cm
日本私人藏

那些自以為能夠彌補大自然的不足，或者是改正大自然錯誤的人，必是自大傲慢之人，不然就是愚笨得無可救藥之人。至於這種人從何處得來這種妄大的權能，實令人費解。大自然對於那些漠不關心與不屑一顧的人，自然而然退避三舍並避不見面。大自然對付這種人不得不敬而遠之，慎重應付。結果這些人必如此說：「那些都是不屑一顧的東西，毫無興趣可言。既然無法取到，不如報予惡言。」這與大預言家的話又不謀而合：「上帝拒絕傲慢的人，但卻施恩惠予那些謙虛的人。」

大自然盡其所能委身於那些喜愛她、探究她的人，並盼望得到專心的關愛。我們所愛的作品，事實上也只限於出自大自然的手筆，其他盡是些浮躁無實與庸俗空洞的東西。

人類無論從何處啓程，最後終能達到那高山仰止的崇高境界。只要人類有高超的情懷，就不難表現出一切事物的崇高之美。因此，你所專注的也就不難成為你獨特的美。這種美使看的人感覺盪氣迴腸。每個人都有他喜愛的美，我們所獲得的印象需要表達出來，更需要有足夠的堅強意志來表

達。大自然的寶藏始終開放給那些意志堅強的人，意志堅強的人憑著自己的才能，從寶藏裡取出的是在特定的場合所適合的事物，不是一般人所謂美的東西。一切事物，凡是能得天時地利者必能欣欣向榮。有誰敢斷言馬鈴薯確實比不上番石榴呢？

藝術是大自然的產物，但是自從人類相信藝術本身是最高的目的時，就開始趨向頹廢。人們從不關心藝術家所投注視線的那些無限的物體，而僅以藝術家做為自己的模範與目標。雖然如此，人們還是常以大自然做為口頭禪，但也僅限於作為活生生的範本，人們以這範本塑造出來的盡是一些俗不可耐的東西。譬如要表現戶外的物體，僅是描繪在畫室裡沐浴著光的東西，從來也不考慮這種物體與那些在戶外沐浴著燦爛光輝的萬物有何相通的地方。由此可見，人們還是沒

曾經吸引巴比松畫派畫家們，風景秀麗，具有詩韻美的巴比松田園

有真正地感動，若是能產生那種盪氣迴腸的感動就不會對這
微小的成就感到心滿意足了。總而言之，想要表現非物質的
東西時，唯一的途徑是針對事物的外觀做最確實的觀察。在
這種場合之下，面對著真實時，那些物質的虛偽都將返璞歸
真，不會僅有真實單獨存在。

　　人只要在繪畫技巧上表現出卓越的潛力，就已足夠說明
某一種事物。譬如某人對解剖學有深厚的知識，這個人也特
別喜愛表現這種知識，因此也受到各方的盛讚。但是人們對
於這種卓越的知識，從不考慮它對在心中起伏的那些思想是
否有益。其次，人們毫無思想，即予擬定計劃，想要尋找某
些主題來表達自己想要動手描繪的事物。總而言之，不把知
識做為思想的溫順僕人，反而為了裝飾門面將思想予以犧
牲，和只顧盯著鄰座的人與假裝自我陶醉沒有兩樣。

　　我平常很少執筆寫作，又缺乏知識，因此疏漏之處在所
難免，甚至有辭不達意的地方。為此，尚請讀者不要囿於文
字上的解說，希望能體會出我的言外之意。我在此毫無猶
疑，隨心所欲地暢談了一番，但尚感意猶未盡，希望今後能
在從容不迫之下寫出更多有關美術的諸問題。

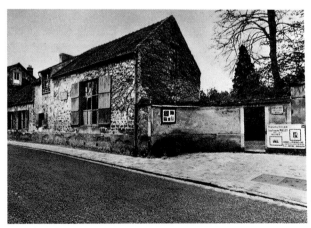

巴比松米勒畫室

巴比松米勒家的門口

米勒書簡

賈克和我，決定暫時住在這裡（巴比松村），分別借居朋友的家裡。這裡的物價比巴黎還要便宜，如果有什麼重要的事，在很短時間內就可以到巴黎。再加上這裡視野遼闊，風景優美，比在巴黎時寧靜多了，因此，畫可能畫得更好更多。總而言之，我們已暫時留在這裡。　　（一八四九年的信）

關於〈播種者〉柯迪埃批評得非常好，對於我塗色的方法，他研究的相當正確。我重複著色，因此色彩很厚。實在說，對這幅畫我並不覺得滿意。　　　　（一八五一年的信）

桑雪先生：

我的祖母已經去世，這個不幸的消息，使我陷於難以形容的悲傷之中。我雖然拿起筆來想要畫畫，可是由於情緒太亂，一直不能下筆，對我來說，這是一種可怕的打擊。我留在家鄉的兄弟姐妹也和我同樣陷入悲傷的情緒之中，他們今後將如何生活下去，到現在還沒有找到一個適當的辦法，這更加使我感到悲傷和不安。　　　　（一八五三年的信）

原來我的記憶力是非常壞的，爲了要把我的記憶力鍛鍊好，凡是我想要記憶起來的任何事物，我都把它清楚的記下來。

　　　　　　　　　　　　　　　　　　（對威爾萊特說的話）

　　所謂「繪畫藝術」，是由表現物體外觀的手法而產生，然而這並不是藝術的目的，乃是人們爲了表達自己的思想，就像使用語言一般所使用的手段。所謂「構圖」，乃是傳達他人思想的技術，但是不論怎麼說，任何人都不能劃定出死板的規格。假如不把秩序包括在本質裡面，那麼不論您怎樣做，也完成不了構圖。秩序是把各事物分別放在適當的位置，結果就會帶來明晰性、單純性和力量，蒲桑把這命名爲適合性。

　　人們所使用能夠立即發生功效的「藝術規格」，如果認爲是已經完全發現或組成的，那將是一種嚴重的錯誤。能夠用自己的眼睛凝視大自然的人，或者能夠從大自然接受印象的人，他所感觸到的東西可以產生表現。人不能給狗以嗅覺，但卻能訓練牠的嗅覺，教育所能做到，也只是如此而已。

　　也許有人能夠對人教授有關藝術的素材，但是那可能只限於某些點。把別人說的話，根據不完全的記憶再重覆說上幾遍，自己的眼睛卻不能看見，就絕對不會深入。在《法國食譜》這部書裡，就有下面一段極富教育性的話：「假如您想要做一道兔子的燜肉，那你一定要先去抓野兔。」人類是不可能成爲命運所賦予以外的東西，但凡是能夠獲得良好教育的，那他就只有發展深藏在內部的東西。就拿蛋來說，這是孵雞所必要的。然而如果蛋裡沒有胚胎，那就什麼也孵不出來。

　　美是從調和產生，在藝術方面，這個東西是否比另一個

東西美，我是不得而知的。一棵筆直的樹和一棵彎彎曲曲的樹究竟那一棵美呢？應該是適合周圍環境的那一棵較美，例如在某種場合下，我們會覺得駝背也是一種美，簡直比放置不得當的阿波羅還要美。可見不論把物體做如何改變，最重要的就是秩序問題。「秩序」與「調和」，兩者乃是一回事。

（手稿）

我的〈持鍬的男人〉這幅畫，凡是人們談論起時，都會有種很奇妙的想法。關於這些評論，我很感謝他們能告訴我。為什麼呢？那就是因為人們都把這當做是我的思想的反映。

有的人還說我否定了田園的魅惑，其實我已經在那裡發現比魅惑更為壯麗的無限美。耶穌曾經一邊看著小花一邊說：「我告訴你們，就連充滿了榮華的所羅門王，他的王袍上也裝飾有一朵這種小花。」我在田園裡看見蒲公英的後光；在遙遠地平線的那一方，看見光輝閃爍在雲間的太陽；在廣闊的原野裡，看見了一邊吐白氣一邊耕耘的馬；還有在全是岩石的土地上，從早晨就發出工人喘氣的聲音；也看見疲憊不堪的男人；這種種景象都充滿了壯麗性。批評我的人，也許都是有教養而又風趣，然而我卻不同意他們的看法，因為我這一生，除了田野，沒看見過別的，所以我只能儘量說出我在田野工作時所見到的經驗。

（一八六三年的信）

巴黎公社暴徒在巴黎的行為是可怕的，他們的暴行空前未有。假如說還有可以跟他們相比的，那就是破壞羅馬文化的汪達爾族，至少其他國家是不曾發生這種暴亂的。最可憐的是德拉克勞（註：浪漫派畫家），假如他們在人間，真不知要說什麼？

（一八七一年五月的信）

米勒年譜

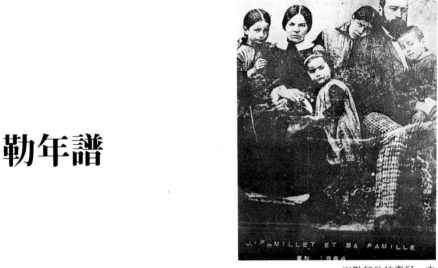

米勒和他的妻兒。本照片陳列於巴比松米勒故居。

一八一四　出生於法國的諾曼第半島的農家，曼修縣葛雷維爾村（位於諾曼第半島北端港都瑟堡附近）。有八兄弟，米勒為長子，父親傑恩・路易・米勒是自耕農，母親名叫艾梅。（拿破崙即位皇帝；第一帝政時代，一八○四至一八一四年。一八二一年拿破崙去世。安格爾畫〈大裸婦〉——一八一四年。）

一八二四　接受初等教育時代，在語文與觀察方面具有異常的天分，但在背誦與數學方面則頗感苦惱。喜歡讀聖經和華吉爾的田園詩。（安格爾畫〈路易十三世的宣誓〉，德拉克勞畫〈吉奧斯島的屠殺〉，傑里柯去世，夏宛尼出生，康士坦堡畫〈運草的馬車〉。「七月革命」（一八三○年）」，路易・菲力浦即位（一八三○至四八年）。德拉克勞於一八三一年展出〈領導民眾的自由女神〉，同年沙龍柯洛展出〈楓丹白露森林〉。）

巴比松的米勒家　水彩畫

一八三四　前往瑟堡的一位不知名畫家的畫室學畫。翌年，
　　　　　父親去世，返回家鄉。再過一年，又到瑟堡學
　　　　　畫。（特嘉出生，德拉克勞畫〈阿爾及利亞的女
　　　　　人們〉，迪亞士、托比尼、特羅揚、杜普勒、柯
　　　　　洛等畫家到巴比松製作風景畫。）

一八三七　二十三歲，獲得獎學金。一月到巴黎，最初師事
　　　　　浪漫派的歷史畫家德拉洛修。經常涉足羅浮宮美
　　　　　術館。（盧梭定居巴比松，一八三九年塞尚出
　　　　　生。）

一八四〇　首次在沙龍獲得入選（肖像畫）。翌年與菠莉
　　　　　奴・維茜尼・奧諾結婚，住在巴黎。她身體虛
　　　　　弱，與米勒結婚三年後（一八四四年）即病
　　　　　死。（莫內出生，雷諾瓦出生（一八四一
　　　　　年），高爾培於一八四四年沙龍中展出〈自畫

米勒夫人盧梅爾畫像　素描

巴比松的米勒與盧梭雕像紀念碑

　　　　像〉，同年英國的泰納畫〈雨、蒸氣、速度〉。）

一八四四　三十歲，在貧困中繼續作畫。春，妻亡故，在失
　　　　意中回到故鄉。（柯洛於一八四三年旅行義大
　　　　利，八月後回到法國。）

一八四五　與十八歲的少女卡特麗妮‧盧梅爾再婚，又回到
　　　　巴黎，結識畫家迪亞士與莎西埃。此時，米勒在
　　　　朋友之間有「裸體畫大家」之譽。（高爾培二十
　　　　六歲以〈彈吉他的青年〉一畫入選沙龍。）

一八四八　三十四歲，「二月革命」後的無審查沙龍，米勒
　　　　以〈拿籤箕的男人〉一畫參加展出，頗受好評。魯
　　　　德里‧羅蘭買下了他這幅畫。（德拉克勞初訪柯
　　　　洛的畫室，高爾培結識杜米埃、柯洛、布魯頓等
　　　　畫家。巴黎爆發二月革命，路易‧拿破崙就任總
　　　　統——第二共和政權一八四八至五二年，高更出
　　　　生。）

柯洛：〈奧爾菲與艾麗
迪斯〉

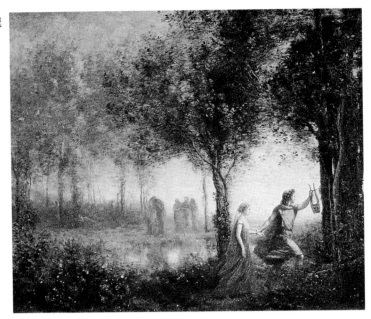

一八四九　　巴黎時常發生暴動與遊行，當時的藝術家如柯
　　　　　　洛、盧梭都避居於巴比松。米勒也帶著妻兒離
　　　　　　開巴黎，移居巴比松，開始描繪以農民生活爲
　　　　　　主的作品。（柯洛五十三歲，膺選爲沙龍審查
　　　　　　委員。高爾培畫〈奧爾南的葬禮〉、〈打石工
　　　　　　人〉。）

一八五○　　三十六歲，傑作〈播種者〉在沙龍展出，獲得好
　　　　　　評。（一八五二年，路易・拿破崙即位）

一八五三　　三十九歲，母親去世，回到家鄉，接觸到故鄉風
　　　　　　物，決心做位田園畫家。（梵谷出生）

一八五五　　四十一歲，再度回到家鄉。此時開始有人買他的
　　　　　　畫，是他一生中最幸福的時期。認識美國人威
　　　　　　廉・漢特，漢特不僅給他物質上的援助，同時將
　　　　　　米勒的作品介紹到美國。〈接木〉一畫在世界博覽
　　　　　　會展出，深受一般人的讚賞。（柯洛繪畫在世界

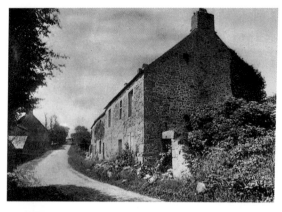

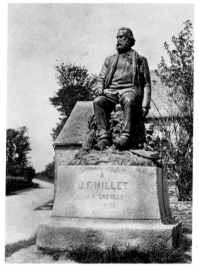

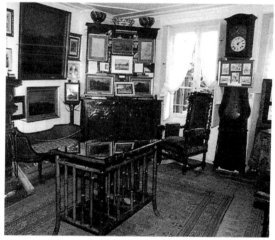

左上圖／瑟堡附近葛雷維爾的米勒出生房屋
左圖／巴比松的米勒畫室內部，現在闢為米
　　　勒紀念館
上圖／瑟堡附近葛雷維爾的米勒紀念碑

博覽會展出大有收穫，國王買下了他的一幅油
畫。日本浮世繪引起巴黎藝術界的愛好。惠特曼
發表《草葉集》。）

一八五七　四十三歲，在沙龍展出〈拾穗〉，逐漸開始聞名巴
　　　　　黎。（高爾培在沙龍展出〈塞納河畔的姑娘們〉、
　　　　　〈雪中的鹿〉等。波德萊爾發表《惡之華》。

一八五九　四十五歲，〈晚鐘〉、〈牛與農婦〉在沙龍展出，另
　　　　　一幅〈死與樵夫〉在沙龍落選。

一八六〇　四十六歲，畫商史蒂芬斯提供生活保證，米勒所
　　　　　作的畫由史蒂芬斯代理買賣，這種狀態僅維持兩

盧梭：〈巴比松森林風景〉 油畫

年。（林肯出任美國總統）

一八六二　四十八歲，繪〈拿鋤頭的人〉。

一八六四　五十歲，在沙龍展出〈牧羊女〉、〈出生的仔牛〉。
　　　　　描繪壁畫〈四季〉。（羅特列克生）

一八六六　獲得卡維的支持，米勒的作品大部分均爲卡維買
　　　　　下，在巴黎闢室展出受到好評。（康丁斯基出
　　　　　生，柯洛的作品〈孤獨〉爲拿破崙皇妃收藏。）

一八六七　傑作〈拾穗〉等八件在世界博覽會展出，另外〈養
　　　　　鵝的少女〉、〈冬〉在沙龍展出獲得首獎。（安格
　　　　　爾、波德萊爾去世。）

一八六八　五十四歲，榮獲二等勳章。

一八七〇　普法戰爭爆發，到英國避難，在英國滯居一年。

一八七一　五十七歲，十一月到巴比松，聲譽日隆，請他作
　　　　　畫的人愈來愈多，雖然身體愈弱，但仍不斷作
　　　　　畫。（盧奧生，普法戰爭結束。）

一八七三　五十九歲，畫出作品〈春〉。

一八七四　六十歲，法國政府請他繪製大壁畫，但因身體衰
　　　　　弱未能完成。（第一屆印象派畫展舉行。）

一八七五　一月二十日在巴比松逝世，享年六十一歲。柯洛
　　　　　亦在這一年的二月二十二日在巴黎去世，享年七
　　　　　十八歲。高爾培在一八七七年十二月三十一日逝
　　　　　世，享年五十八歲。

國家圖書館出版品預行編目資料

米勒：偉大的田園畫家＝JEAN-FRANCOIS MILLET
何政廣編著．——初版．——台北市
：藝術家出版社，〔民85〕
　　　面：　公分（世界名畫家全集）
　　ISBN　957-9530-16-5（平裝）
1.米勒（Millet, Jean Francois, 1814-1875）
-傳記　2.畫家-法國

940.942　　　　　　　　　　　　840136606

世界名畫家全集

米勒 JEAN-FRANCOIS MILLET

何政廣／主編

發　行　人　何政廣
編　　　輯　王庭玫、郁斐斐
出　版　者　藝術家出版社
　　　　　　台北市重慶南路一段147號6樓
　　　　　　TEL：（02）23719692~3
　　　　　　FAX：（02）23317096
　　　　　　郵政劃撥：0104479-8號藝術家雜誌社帳戶

總　經　銷　時報文化出版企業股份有限公司
　　　　　　倉庫：台北縣中和市連城路134巷16號
　　　　　　電話：（02）23066842

南部區域代理　台南市西門路一段223巷10弄26號
　　　　　　TEL：（06）261-7268
　　　　　　FAX：（06）263-7698

製 版 印 刷　欣佑彩色製版印刷有限公司
初　　　版　1998年3月
二　　　版　2001年1月
三　　　版　2008年6月
定　　　價　台幣480元

ISBN　957-9530-16-5
法律顧問　蕭雄淋